細細品味茶文化

管家琪／文

尤淑瑜／圖

14個千年茗茶傳奇

14篇趣味蔬果故事

18道中華美食典故

中華美食故事系列

豐富有趣的美食故事

管家琪

這是一套什麼樣的書？

首先，這當然不是一套食譜，不是要教大家怎麼做菜。是從文化的角度來談中華美食。

「食」，當然是一種文化，而且是文化中很重要的一部分。小到以家庭為單位，每個家庭都有自己的飲食文化。比方說，我是一直到國一在同學家吃飯時，才從同學家的餐桌上認識洋蔥，還記得當時我一問「請問這是什麼？」的時候，大家都一臉驚訝的看著我，好像我是一個外星人，因為我媽媽不愛吃洋蔥，我們家的餐桌

6

上從來就沒見過洋蔥；又如，我的爸爸是法官，最喜歡在吃飯的時候順便「開庭」，教訓一下小孩，每每舉證確鑿，讓犯人無可抵賴，只得乖乖低著頭猛扒飯，把那些教訓一起吞下肚；國中時期我念的是女校，我的便當全班最大，總有同學驚嘆「哇！比我哥哥（或弟弟）的便當還要大！」，這是因為媽媽沿襲外公外婆的習慣，從來不留剩飯剩菜，我們家的冰箱只要到了晚上，打開一看裡頭幾乎都是空的，只有冰開水；既然晚餐一定要全部清空，在大家下桌以後，剩下的一點剩飯剩菜肯定都會被媽媽掃進我們的便當裡……

就像媽媽不留剩飯剩菜的習慣是來自於外公外婆一樣，我自然也有一些在「食」這方面源自母親的習慣。比方說，我不怎麼吃零食，只吃正餐，頂多偶爾跟朋友們喝下午茶時會吃塊蛋糕之類，但我理解吃零食是一種生活樂趣，大多數的小孩都愛吃零食，所以在我當了媽

7

媽以後，在兩個孩子還小時，我有一條家規，就是每天都要等到晚餐過後才能吃零食，因為「要好好吃正餐，不能用零食來代替正餐，身體才健康」的觀念在我的腦海裡根深蒂固，小時候媽媽幾乎不讓我們吃零食，我則是做了一點點調整……

現在，我的小孩長大了，我從他們的生活，也看到一些他們在「食」這個部分來自於我的影響，而他們也有自己的調整……

所謂的文化，就是這麼一代一代傳承下來的。每個家庭都有自己的家風、自己的生活習慣，其中當然就包括飲食習慣，而大至一個民族，關於「食」當然有很多有趣、有意思的部分。尤其是中華文化上下五千年，光是「食」的部分就有太多太多的文化知識，很多都離不開歷史，因此從這套書裡，你會讀到很多歷史人物和故事。

這套書一共五本，從文化的角度，把關於中華美食方方面面的文

8

化知識，做了一番梳理和介紹，有關中華美食的基本常識、傳統節慶飲食、名人與飲食文化、酒的故事、茶的故事、蔬果的故事，以及語文中的飲食文化等等，還有一百道中華美食的典故（穿插在每一本書裡，數量不一）。

我想強調的是，這套書始終是圍繞著文化、故事的角度，所以你可能會覺得奇怪，為什麼有很多知名美食，譬如「糖醋排骨」、「魚香肉絲」、「八寶飯」等等，在「美食典故小學堂」裡卻看不到，這是因為實在找不到什麼相關的、或是可寫的（不會少兒不宜）的典故。還有一些菜餚雖然本身有故事，可是不符合現代保育觀念，而且現在也幾乎絕跡（譬如廣東菜裡曾經有過的「龍虎鬥」，是吃蛇和貓），我們也就不收錄進來了。

目次

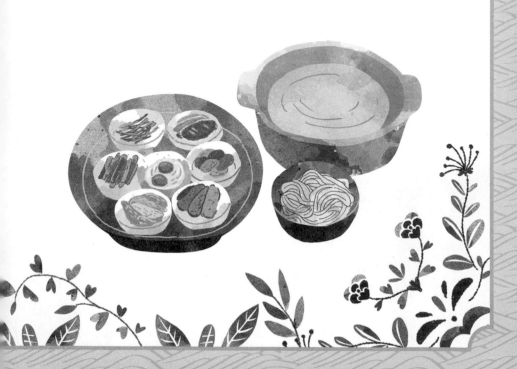

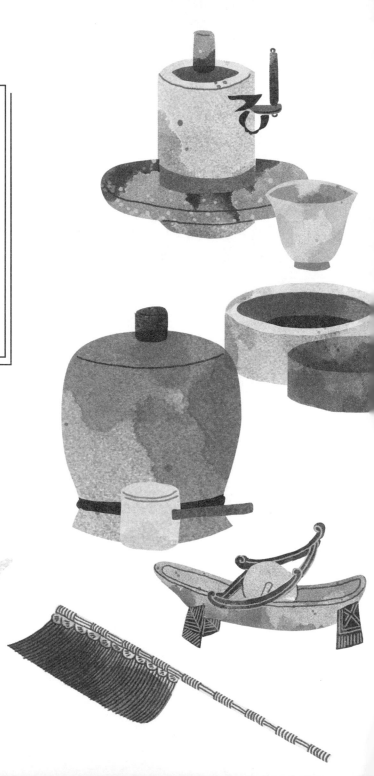

細細品味茶文化

中國茶的發展、美學與藝術

茶葉是怎麼來的？

在中國的文化發展史上，往往是把一切與農業相關的事物都歸結到神農的身上。

神農就是「炎帝」，他是生活在新石器時代的人。所謂「新石器時代（neolithic）」，是考古學家所界定的一個時間區段，大約從一萬多年前開始，在距今五千多年至兩千多年前結束。

世界各地的華人都自稱是「炎黃子孫」，「炎」就是炎帝，「黃」是黃帝，相傳在上古時期他們本來是出自同一個部落，後來雖然一度成為兩個敵對部落的首領，帶領兩個部落展開過「阪泉之

戰」，但是在戰爭過後（炎帝這一方戰敗），兩個部落還是漸漸融合成華夏民族。

「阪泉之戰」曾見載於距今兩千多年以前、春秋時期的史籍中，這場大戰對於開啟中華文明史、實現中華民族第一次大統一有著非常重要的意義。

華夏民族在漢朝以後稱為「漢人」，唐朝以後又成為「唐人」。

總之，炎帝和黃帝向來被視為中華文化、包含一切技術的始祖，傳說他們的臣子以及後代，創造了上古幾乎所有重要的發明。如前所述，一切與農業有關的發現和成就都歸炎帝。

「神農嘗百草」是一個非常有名的中國上古神話。相傳神農是「牛頭人身」，出生在一個石洞裡。按《山海經》裡的記載，黃帝則是「人臉蛇身」。在上古神話中這些三大人物都是半人半神，因此自然

都是奇人奇相。

相傳由於神農特殊的外形，再加上他非常的勤勞和勇敢，長大以後便被大家推舉為部落首領。由於他們居住在炎熱的南方，所以這個部族就被稱為「炎族」，神農也被稱為「炎帝」。

其實「神農」這個名字也是有所講究的，因為有一回他看到鳥兒銜種，因此發明了五穀農業，所以大家便稱呼他為「神農」。

神農是一個滿懷仁愛之心的領袖，看到大家東吃西吃、胡吃亂吃，很容易生病，甚至因此喪命，就跑到天帝的花園，想要取「瑤草」來為百姓治病。「瑤草」是中國神話傳說中一種神奇的仙草，能治百病。

天帝告訴神農，其實只要你們自己能分辨哪些東西能吃、哪些東西不能吃，這樣不就好了嗎？（不知道天帝會不會擔心，如果總讓神

農來自己的花園摘「瑤草」，遲早他的寶貝「瑤草」都要被人類給吃光啦！）

於是，天帝就給了神農一條赤褐色的神鞭（也有一種說法，說是神農用天帝給的藤條自己做了一條鞭子），神農就運用這根神鞭，開始進行一項浩大的工程，那就是他要針對人間所有的植物做一個地毯式的識別。

各種植物只要被神農這條神鞭一打，就會現出各種顏色，紅色的代表藥性熱，白色的代表藥性寒，黑色的表示有劇毒，綠色的則表示能解毒。據說神農就是在這樣的情況之下，靠著神鞭超強的識別能力，發現了茶葉的解毒功用。

不過，既然是「神農嘗百草」，比較普遍的版本還是說神農是靠自己親自去嘗人間數量龐大的植物，而不是靠神鞭。

話說有一次，神農嘗到了一種有毒的植物，頓時感到口乾舌燥、頭暈目眩，很不舒服，趕緊靠著樹幹坐下來。就在他滿頭大汗忍著巨痛的時候，一陣微風吹來，神農看到樹上落下幾片綠油油的葉子，他隨手撿起一聞，聞到一股清香，吃下去之後，還看到這些葉片在自己的肚子裡走來走去，像是在搜查什麼似的。

沒錯，你沒看錯，是神農看見的，因為傳說神農的肚子是透明的！在那麼遙遠的上古時代，有一個透明肚子，就算X光還沒有發明出來也不要緊了！

經過這些小士兵在肚子裡到處巡邏一番以後，神農的不適感便大大的緩解，很快就好了。

神農再撿起幾片這些特別的葉子，帶回去仔細研究，給它取了一個名字，叫做「茶」。從此，神農必定隨身都帶著一些茶葉，只要一

吃到什麼不該吃的東西，就趕快嚼幾片茶葉來解毒。

然而，後來他碰上的「斷腸草」，毒性實在是太強了。神農一嘗到「斷腸草」，還來不及拿出茶葉，馬上就死了。

因為神農是在為人類嘗百草的過程中，嘗到「斷腸草」而死，後世為了紀念他，便奉他為「藥王神」，並且還建造「藥王廟」，四時祭祀。

目前中國四川、湖北和陝西的交界處，就是傳說中神農嘗百草的地方，稱為「神農架山區」。

茶文化的形成與發展

儘管在遠古時期並不只是中國人才飲茶，像印度、非洲等地也都有古代種植茶樹和飲茶的文字記載，不過，中國人飲茶的歷史非常悠久的確是一個不爭的事實。同時，鑒於中國是世界四大文明古國之一，其他三個分別是古巴比倫（位於西亞，今地域範圍屬於伊拉克）、古埃及（位於西亞及北非交界處，今地域屬埃及），還有古印度（位於南亞，今地域屬印度、巴基斯坦等國），中國周邊國家譬如俄國、朝鮮、日本等地的飲茶習慣，確實都還是來自於中國。

中國人飲茶究竟發源於何時？歷史究竟有多悠久呢？

在上一篇中我們所介紹的，是始於神農的說法。這其實是唐朝茶學專家陸羽（西元733～804年）在《茶經》一書中的權威認定。

陸羽說：「茶之為飲，發乎神農氏。」

意思是說，茶是從神農氏的時代就開始成為飲品了。

另一方面，根據東晉史學家常璩（約西元291～約361年）在《華陽國志》一書中的記載：「周武王伐紂，實得巴蜀之師，……茶蜜……皆納貢之。」

《華陽國志》全書一共十二卷，是中國現存最早、也最完整的一部地方志，是研究中國西南地區山川、歷史、民俗、人物的重要史料。按常璩所言，在「武王伐紂」那個時候，巴國就已經以茶和其他珍貴的產品，納貢於周武王（生年不詳，卒於西元前1043年）了。

在這裡有兩個重要的訊息我們應該了解，首先，「武王伐紂」是

周武王姬發領導諸侯聯軍，起兵討伐商朝暴君帝辛、也就是紂王（約西元前1105～約前1046年），最終滅了商朝、建立周朝的歷史事件，發生在大約西元前一○四六年，那就是距今大約三千年前。

其次，在「武王伐紂」那個時候的「巴國」是在哪裡呢？是在今天中國西南和長江上游地區，包括今天四川、貴州、雲南、青海、西藏及重慶市。《華陽國志》還記載了西周時期已出現人工栽培的茶園。因此，無怪乎當後世在探討中國茶樹的發源地時，多半都認為是來自四川、雲南、西南，其實不就是古代「巴國」的所在地嗎？

不過，近代當「河姆渡文化」被發現以後，也有人提出中國茶樹的發源地或許最早是出現在江浙一帶的說法，不過，這個推論還需進一步的證實。

距今約七千年前的「河姆渡文化」是在西元一九七三年，首次發

現於浙江寧波餘姚的河姆渡鎮，因此得名，主要分布在杭州灣南岸的寧紹平原及舟山島。

或許在遠古時期，茶樹並不是僅僅只存在於某一個地區吧。

如果在那麼久以前，就已經出現了人工栽培的茶園，那麼當時的人們是出於什麼樣的目的來栽培這些茶園呢？也就是說，茶在遠古人類的生活中，是扮演著什麼樣的角色呢？

關於這個問題，也有兩種比較普遍的說法。第一種說法，認為茶最早是祭品，應該是先被當做祭品（好東西自然很有可能被當做祭品，這樣的推論似乎頗為合理），進而成為菜食（至今仍有人會吃「茶泡飯」，這似乎是一種源遠流長的作法），再成為藥用。

但也有人認為，茶這種東西應該一開始就是作為藥用而進入人類的生活。持這種看法的人，顯然是受到「神農嘗百草」之說的影響很大。

根據古籍記載，距今兩千年左右的西漢（西元前202～西元8年）已將茶的產地稱之為「茶陵」，有意思的是，「陵」這個字有丘陵的意思，而至今我們所說的茶園確實幾乎都是在丘陵，為什麼丘陵適合種茶呢？這其中原來也有不少科學上的理由。

比方說，丘陵地區大多為熱帶或亞熱帶季風氣候，適合種植茶葉；丘陵地由於是斜坡，排水方便；丘陵地大多為紅色酸性土壤，適合茶葉的生長等等。先民或許不懂科學，可是他們可以依據自己寶貴的經驗，來做各種聰明的安排，就好像有很多代代相傳的農諺，最初也都只是農人的經驗，但至今卻仍然經得起科學的檢驗一樣。

到了距今一千八百年前的三國時代（西元220～280年），出現了關於茶餅作法的記載，顯示茶在當時已成為人們生活中一種相當普及的飲品。

到了三國之後的晉朝（西元266～420年），涉及到茶的詩詞歌賦慢慢多了起來，茶遂被賦予更多精神層面的文化色彩。

晉朝之後是南北朝，然後是短命的隋朝，接著就是唐朝（西元618～907年），到了唐朝，茶文化已發展得相當成熟，不僅唐詩中有大量談到茶的作品，陸羽的傳世大作《茶經》更是誕生於唐德宗（西元742～805年）在位時期，這也是中國茶文化在唐朝已臻於成熟的重要標誌。

一些跟茶有關的名詞

一些跟茶有關的名詞，我們不妨來了解一下，這些也都是茶文化的一部分。

・**泡茶**：別看這個詞好像很普通，實際上這是茶文化發展的重要分水嶺，在人們開始泡茶之前，只會把茶葉放在嘴裡咀嚼，直到發展出泡茶之後，茶飲才真正開始日益普及，同時也帶動了茶具、茶藝、茶道等多方面的發展。

・**沏茶**：「沏」就是用開水沖、泡的意思，表面上看好像就是「泡茶」，但之所以要用「沏茶」這個詞，是為了要強調這是一整套

泡茶的技術，從燙壺開始（燙壺既可去除壺內的異味，也有助於揮發茶香），接下去有一連串的講究，也就是將泡茶這個事提升到藝術的層次。

・飲茶：「喝茶」主要是為了解渴，必要的時候、而且當茶水不是很燙的時候，可以牛飲，但如果用「飲茶」一詞，就得斯文些了。

・品茶：相對於「飲茶」，那「品茶」、「品茗」（「茗」就是茶的意思）就得更慢、更斯文了，看看「品」這個字是三個口組成，當然就是要一小口一小口的喝，如此「一小口一小口」肯定就快不了，茶水的滋味也就更能體會了。

・茶道：茶道文化起源於中國，在南宋時期傳入日本和朝鮮，然後衍生出日本的茶道。所謂「茶道」，簡單來講就是一整套藝術品茶的方式，對於茶葉、水、茶具、環境，乃至於人的心境等等都有很高

的要求。

・**貢茶**：這是中國古代朝廷用茶，專供皇宮享用。貢茶制度起源於西周，是封建制度的一部分。可想而知必然是最好的東西才會成為貢品。

・**鬥茶**：就像「鬥琴」、「鬥畫」一樣，「鬥茶」又稱「鬥茗」、「茗戰」，就是比賽茶的優劣，根據文獻記載，鬥

茶最早起源自唐代建州（今福建省建甌市），到了宋朝大盛，是有錢有閒之人間的一種比賽，鬥茶者各自取出自己所珍藏的好茶，輪流烹煮，然後品評分高下。

・茶館：中國的茶館充滿了北京味兒，北京茶館最昌盛的年代是在清朝。茶館類似於西方的咖啡館，是普羅大眾社交、休憩、談生意、交換資訊（譬如徵才訊息）等場所，在這裡會碰到三教九流、各式各樣的人，有些茶館為了招攬生意，還搭了舞臺，提供大鼓、京戲、評書等節目，很多人都是在這裡一坐就是大半天。

茶館也是各種信息的匯聚地，會聽到所有最熱門、最被大家所關心的話題……中國現代著名小說家老舍（西元1899～1966年）寫過一個很有名的劇本，叫做《茶館》，就是以老北京一家茶館為故事背景，從這家茶館的興衰，講述從清末開始一直到民國數十年，普通老

百姓所經歷的一連串苦難。

・**功夫茶**：當今在全球華人世界到處都可看得到的「功夫茶」，源自廣東潮汕地區，是當地特有的傳統飲茶習俗，也是中國茶藝中極具代表性的一種，是「融精神、禮儀、沏泡技藝於一體」的完整茶道形式，從宋朝開始盛行，千百年來歷久不衰。

・**茶馬古道**：茶馬古道存在於中國西南地區，是中國歷史上內地和邊疆進行茶馬貿易所形成的古代交通路線，分川藏、滇藏兩路，興於唐宋，盛於明清，在二戰中後期最為興盛，從中國西南地區可以一直延伸到不丹、錫金、尼泊爾、印度境內，然後抵達西亞、東非紅海海岸，可以說是以馬幫為主要交通工具的民間國際商貿通道。

細細品味茶文化

茶具知多少？

在茶藝中，除了好茶、好水，以及嫻熟精到的泡茶技術，使用的茶具往往也是很有講究的。

譬如我們前面提到的「鬥茶」。宋代盛行的鬥茶，使用最多的是黑瓷茶具，產於江西、福建、浙江和四川等地，最為人所稱道的是福建建州的「建窯盞」，這就是著名的「建盞」。

「盞」這個字，是指古人盛裝液體的器皿，是古人的日常用品，譬如茶盞、燈盞、油盞等等。

「盞」的材質很多，包括陶瓷、木、竹、金屬等等。講到茶具，

首先應該要介紹的是陶土茶具，最有名的當然就是江蘇宜興的紫砂壺了。

紫砂壺已經不僅僅是茶具，還是一種具有收藏價值的骨董，按目前的行情，如果是明清時期的紫砂壺，價格一般都在四、五萬臺幣左右，如果是出自明代名家之手，至少可達四十幾萬到六十幾萬臺幣，如果是清代的名作，也至少在二十幾萬到四十幾萬臺幣之間。

根據近代許多國際上的拍賣紀錄顯示，一套紫砂壺骨董精品的行情，動輒都在五千多萬至七千多萬臺幣，真是令人咋舌。

紫砂壺是中國特有的手工製造陶土工藝品，據考證最早出現在明代正德年間（距今大約五百年以前），不過這是紫砂壺開始商品化的時間。根據古籍記載，紫砂壺的鼻祖是一個叫做供春的人，據說他是某一位進士的家僮。但供春的紫砂壺是跟一個僧人學做的，當然他

有再加入自己的創意，也就是說紫砂壺真正問世的時間必定還要更早一些，事實上在宋代就已出現用紫砂製作的各種陶罐和陶壺，只不過僧人做紫砂壺是為了要自己用，供春是第一個因為做紫砂壺而出名的人。

紫砂壺的原產地在江蘇宜興位於太湖之濱的丁蜀鎮。為什麼紫砂壺會這麼有名，關鍵就在此地有很好的紫砂泥。

這裡的紫砂泥當初是怎麼被發現的呢？有這麼一個傳說。

相傳在很久以前，一天，一位陌生的僧人來到鎮上，一邊走、一邊嚷嚷著：「富有的皇家土呦！富有的皇家土呦！」

大家都奇怪的看著這個舉止怪異的僧人，聽不懂他是什麼意思，也弄不懂他要做什麼，就這麼看著他在鎮上走來走去，嘴裡不斷念叨著那句令人費解的話。

過了好一會兒，應該是看把大家的胃口都吊得差不多了，僧人便開始往鎮外走，一堆人就好奇的跟在後頭，一直跟到了青龍山和黃龍山，然後僧人就忽然消失了。

大家在附近到處尋找，發現好幾處看來是新開的洞穴，洞穴裡有各種顏色的陶土。大家紛紛把這些特別的彩色陶土搬回家，不久就燒出了跟之前不同色澤的陶器。這樣一傳十、十傳百，大家又繼續從山裡搬回陶土，結合實用性和藝術性的紫砂陶藝，就這樣慢慢形成了。

這個故事似乎是說，好心的仙人看丁蜀鎮的百姓都不知道他們這裡有這麼好的紫砂泥，於是便熱心的特地下凡來告訴大家。

除了以紫砂壺為代表的陶土茶具外，還有其他好幾種材質的茶具，都各具特色。

· **瓷器茶具**：有白瓷、青瓷和黑瓷等等。著名的江西景德鎮的瓷

器，是屬於白瓷，素有「白如玉，明如鏡，薄如紙，聲如磬」之稱。瓷器傳熱不快，保溫適中，與茶葉也不會發生化學反應，沏茶能獲得比較理想的色香味，再加上瓷器一般都製作精巧，即使不用來泡茶，就那麼擺著，本身也有很高的藝術欣賞價值。

• **漆器茶具**：以福州所生產的漆器茶具最為知名，形狀多彩多姿，在開發了紅如寶石的「赤金砂」和「暗花」等新工藝之後，更加絢麗奪目。

• **玻璃茶具**：譬如龍井、碧螺春、君山銀葉等名茶，如果用玻璃茶具來沖泡，既可看到茶葉慢慢舒展的過程，也能欣賞色澤悅目的茶湯。別有一番情趣。不過玻璃茶具的缺點就是比較燙手和易碎。

• **竹木茶具**：竹木茶具物美價廉，過去有很多農村會用竹或木碗來泡茶，現在這種情況雖然已經比較少了，但是用製作精良（譬如加

上雕刻藝術）的木罐、竹罐來裝茶葉還是很常見的，這樣漂亮的茶葉罐特別適合拿來作為禮品。

唐詩裡的茶

在唐代的飲食習俗中，最突出的一點當屬飲茶之風的盛行。在唐朝前後近三百年間，中國的茶葉生產規模比之前還要擴大，無論是一般大眾的茶葉消費，或是茶葉貿易，都有大幅的成長。

唐朝人的飲茶之風，最早始於僧人。所謂「茶禪一味」，「茶」是泛指茶文化，「禪」是一種鍛鍊思維來啟發智慧的生活方式，是「修心」之意，意思是說「茶」與「禪」二者有相通之處（亦即「一味」），都是在追求精神境界的提升。

這最早是源自一句偈語──「吃茶去」。

既然唐朝人飲茶之風大盛，唐朝又是詩歌發展的巔峰，不難想像唐詩中必然會出現不少寫到關於茶文化的作品。

比方說，白居易（西元772～846年）寫過一首〈山泉煎茶有懷〉。

坐酌冷冷水，看煎瑟瑟塵。

無由持一碗，寄與愛茶人。

看來詩人不僅會大碗喝酒，也會大碗喝茶，所以才是「持一碗」啊。

不過，酒讓人豪放，茶讓人安靜，不止是白居易，很多詩人寫到飲茶，都會自然流露出一份靜謐。

杜甫（西元712～770年）有一首〈品茗詩〉，裡頭也有「落日平臺上，春風啜茗時」這樣的句子。想像一下那個畫面，詩人看著落日斜暉灑滿在平臺上面，在春風吹拂之下，閒啜香茗……真是好不悠哉！

中唐詩人盧仝（約西元795～835年），一生愛茶成癖，被後人尊為「茶中亞聖」，他有一首〈七碗茶歌〉，裡頭有一段描寫品飲新茶之樂，非常細膩且生動。

一碗喉吻潤，二碗破孤悶。

三碗搜枯腸，惟有文字五千卷。

四碗發輕汗，平生不平事，盡向毛孔散。

五碗肌骨清，六碗通仙靈。

44

七碗吃不得也，唯覺兩腋習習清風生。

蓬萊山，在何處？玉川子乘此清風欲歸去。

「玉川子」是盧仝的號，所以這段文字完全是他描寫自己在品飲新茶時的感受。

第一碗茶喝下去，感到喉嚨非常的舒適；喝了第二碗，感覺內心所有的孤悶都被趕走了；喝下第三碗，頓覺神清氣爽，文思泉湧；喝了第四碗，身心舒暢，平生所有不平之事都可以拋到九霄雲外；喝下第五碗、第六碗，感覺整個人都飄飄然且充滿靈氣，喝到第七碗——

詩人還很幽默的說，第七碗喝不了啦、不能再喝啦，為什麼呢？因為第七碗一喝下去，就會覺得兩腋生風，想要乘清風歸去，歸去哪裡呢？人間仙境蓬萊仙島哪⋯⋯乖乖，如果喝下七碗新茶，就羽化成

仙，這可真是舒暢到無以復加的地步啊！

後來這首〈七碗茶歌〉傳到日本以後，被廣為傳頌，關於喝茶的好處——「喉吻潤、破孤悶、搜枯腸、發輕汗、肌骨清、通仙靈、清風生」這樣的說法，還成了日本茶道中的一部分。日本人對盧仝很是推崇，常常將他與「茶聖」陸羽（西元733～804年）相提並論。

關於喝茶的好處，李白（西元701～762年）也曾經有所描寫。

那是李白四十七歲左右，在金陵（今江蘇南京）停留期間，他有一個在湖北玉泉山中玉泉寺做禪師的侄子，帶來玉泉山中所種、再由寺裡僧人所製的茶葉送給李白，這個茶葉的名字叫做「仙人掌」，侄子並且贈詩一首，然後想跟李白要一首答詩。

李白當然很清楚侄子是想要自己為仙人掌茶說幾句好話，藉自己的大名來為仙人掌茶宣傳，不過，他不介意，很爽快的就答應了。

46

李白很有技巧，先從多方面來描寫這個茶葉，然後很快就非常明確的表示喝這個茶大有好處。

有什麼好處呢？可以豐潤肌骨。

李白是這麼說的：

茗生此中石，

玉泉流不歇。

根柯灑芳津，

採服潤肌骨。

意思是說，這裡（玉泉山）的石上生長著好茶葉，玉泉在下流淌不停，茶樹的根柯（「柯」是草木的枝莖）都被泉水滋潤著，採服此

茶可以豐潤肌骨。

緊接著，為了強調「採服此茶可以豐潤肌骨」之說絕不誇張，李白馬上就舉出一個強有力的實例來說明。李白特別提到玉泉寺中一位年高德劭的禪師——玉泉真公，說玉泉真公就是因為經常採服這種茶葉，所以——

年八十餘歲，顏色如桃花。

而此茗清香滑熟，異於他者，所以能還童振枯，扶人壽也。

意思是說，這個仙人掌茶與其他的茶葉相比，格外清香滑熟，能讓人返老還童，延年益壽，所以經常飲用這個茶葉的玉泉真公雖然都已經八十多歲了，但還是臉色紅潤，艷如桃花。

如果李白生活在現代，肯定是一位寫廣告文案的高手啊。

其實唐朝很多文人都寫過一些關於讚美某一個茶葉的作品，譬如唐末詩人徐夤，是莆田（今福建莆田市）人，就寫過歌詠武夷茶的詩句。這是最早歌詠武夷茶的詩句。

武夷春暖月初圓，
採摘新芽獻地仙。

武夷茶即「武夷岩茶」，產於福建閩北武夷山一帶，茶樹生長在岩縫之中。武夷茶號稱具有綠茶之清香，紅茶之甘醇，是中國烏龍茶中之極品。身為福建人的徐夤，歌詠家鄉的武夷茶，也是一種愛鄉的表現吧。

最後，我們來欣賞一首特別的茶詩，是元稹（西元779～831年）有一回，在一個茶宴上即興所賦。

元稹比白居易小七歲，兩人同科及第，結為終生詩友，共同倡導「新樂府運動」（這是一項詩歌革新運動），世稱「元白」。

元稹所寫的這首茶詩，形式相當獨特，被後人譽為「寶塔體」詩。

茶。

香葉，嫩芽。

慕詩客，愛僧家。

碾雕白玉，羅織紅紗。

銚煎黃蕊色，碗轉曲塵花。

夜後邀陪明月，晨前命對朝霞。

洗盡古今人不倦，將至醉後豈堪誇。

「銚」是一種煮開水、熬東西用的器具。

這首茶詩，元稹先從茶葉的外形開始描寫，再寫到與人物的關

係，表示「香葉、嫩芽」專愛與「詩客、僧家」在一起，而「詩客、僧家」在品茗的過程中，總能忘卻塵世的煩惱，達到超然物外的境界。

「銚煎黃蕊色」是寫用銚來煮茶，「碗轉曲塵花」則是寫手捧著茶碗轉動，去掉漂在水面上的茶沫。

最後四句，是這首茶詩的題旨。先講與茶晨昏相伴（「夜後邀陪明月，晨前命對朝霞」），繼而再進一步描述，在這樣的相伴中，既能拂去過去不稱心之事，又能保持「人不倦」這樣積極向上的精神。

茶聖——陸羽

我們在前面幾篇中已經不止一次提到過唐代的茶學專家、被後世譽為「茶聖」的陸羽（西元733～804年），現在就讓我們來好好的認識他。

陸羽生活的年代，正是「安史之亂」前後（「安史之亂」爆發時他二十二歲，結束時他則是四十一歲）。

他善於寫詩，但詩作留下來的並不多。他在自傳中一開頭就寫：「（陸羽）字鴻漸，不知何許人……」為什麼他會說自己「不知何許人」呢？因為他是一個棄嬰，「陸羽」這個名字是他在七八歲左右才

有的。

話說復州竟陵（今湖北天門）有一座龍蓋寺，寺裡有一位智積禪師。在西元七三三年深秋的一個清晨，智積禪師路過西郊一座小石橋，忽然聽到橋下有什麼動物一片哀鳴之聲，走近一看，只見一群大雁正用翅膀護衛著一個嬰兒，此時嬰兒被凍得瑟瑟發抖，幾乎已經都快哭不出來了，智積禪師趕緊把這個可憐的嬰兒抱起來。

後來，智積禪師發現陸羽的那座石橋就被稱為「古雁橋」，附近的街道稱做「雁叫街」，到現在都還看得到遺跡。

智積禪師把嬰兒抱回寺裡，拯救了一個小生命。這是一個男孩。

接下來該怎麼辦呢？智積禪師想到一位熟識的朋友，想請這個朋友來幫忙。此人是儒士李公，他是湖州（應該就是今天的浙江湖州）人，曾經做過官，當時在龍蓋山麓開學館教授村童。

智積禪師抱著男嬰去找李公，請李公撫養這個孩子。李公夫婦都是好心人，便答應了下來。此時他們自己的女兒剛滿周歲，叫做李季蘭，他們便把男嬰取名為李季疵。

李公夫婦對季疵很好，讓他和季蘭一起玩耍、同桌吃飯，季疵就在李家度過了一個愉快的童年。到了他七八歲的時候，李公夫婦因為年紀漸漸大了，思鄉情切，想要落葉歸根，便帶著季蘭返回湖州。季疵就回到龍蓋寺，回到智積禪師的身邊。

不知道是不是覺得「疵」這個字作為名字不太好（這個字是缺點、毛病的意思；不是有一個成語「吹毛求疵」嗎？就是指故意挑剔別人的毛病），智積禪師遂專程用《易經》為季疵重新占卦取名，占得「漸」卦，卦辭上說：「鴻漸於陸，其羽可用為儀」，意思是說，鴻雁飛於天空，羽翼翩翩，雁陣齊整，循序漸進，四方皆為通途。

智積禪師想到當年發現這個孩子的時候，當時就有一群大雁像是通人性似的，不忍讓這個小嬰兒凍死，因而一起護衛著他嗎？難不成這是天意？這個孩子就是跟鴻雁有關？

於是，智積禪師就讓孩子別姓李了，以「鴻漸於陸」，改姓陸，再以「其羽可用為儀」中的「羽」為名。這就是「陸羽」這個名字的由來。「鴻漸」就做為他的字。

在上一篇中我們提過，唐朝人的飲茶之風，最早是始於僧人，很多僧人都喜歡飲茶，智積禪師也是這樣，煮得一手好茶，陸羽跟在智積禪師身邊，也從小就學會了茶藝。

不過，陸羽不願皈依佛法，削髮為僧。在十二歲那年，他終於離開了龍蓋寺（還有的版本說他是逃出來的）。

離開龍蓋寺之後，陸羽到當地一個戲班子去學演戲。雖然他長

得其貌不揚，又有些口吃，可是相當聰明，又幽默機智，演丑角還挺成功。陸羽在戲班子裡學會了編劇和作曲，還編寫了三卷笑話書《謔談》（「謔」是取笑作樂之意）。顯然陸羽這個丑角做得非常認真，而且別忘了這個時候他還只是一個十來歲的少年哪。

在他十三歲時，竟陵太守李齊物（生年不詳，卒於西元761年）看到了他的表演，覺得他是一個可造之才，就寫信推薦他到火門山一位鄒夫子那裡去學習。

就這樣，陸羽拿著太守的推薦信，來到火門山，在鄒夫子門下學習，直到十九歲那年才下山。

兩年後，陸羽決心要寫《茶經》，為此他花了十幾年的功夫，實地考察了三十二個州，每到一處，必定與當地茶農討論，做了大量的筆記，還將各種茶葉都製成標本。經過如此周密的準備工作之

後，才隱居苕溪（今浙江湖州），開始動筆，歷時五年終於寫成《茶經》初稿，接著又花了五年做增補修訂，這才正式定稿，一共分三卷、十節。此時陸羽四十七歲。算起來他為《茶經》這本書投入了長達二十六年的心血。

《茶經》不僅是中國、也是全世界，至今現存最早、最完整、也最全

面介紹茶的專著，被譽為「茶葉百科全書」，舉凡關於茶葉生產的歷史，以及生產技術、飲茶技藝，還有茶道原理等等，陸羽都有所觸及，是一部劃時代的茶學專著。自這部《茶經》之後，其他各種茶葉專著也陸續問世，可以說陸羽實實在在推動了中國茶文化的發展。

陸羽聲名遠揚之後，朝廷有意延攬他做官，但生性淡泊的他，對做官毫無興趣，還是寧可周遊各地，推廣茶藝。

在唐朝以前，茶的用途幾乎都在於藥用，只有少數地區才會將茶葉拿來飲用，可是在陸羽的帶動和推廣之下，茶開始成為中國人的主要飲料，飲茶之風大盛，茶文化也成為中國文化中很重要的一部分。

陸羽享年七十一歲，在他逝世後不久就被尊為「茶聖」、「茶神」。陸羽開啟了一個茶的時代，受到世人如此尊崇，可謂實至名歸啊。

回紇使者索《茶經》

因為一部《茶經》，陸羽在過世沒多久就被很多人尊為「茶聖」了，這可真是一份難得的、極高的榮譽。

《茶經》這本書，究竟有多重要呢？有這麼一個故事可以來說明。

唐朝末年，藩鎮割據的情況很嚴重，朝廷需要大量的軍用馬匹，但是唐朝本身不產軍馬，軍馬只能從北方的回紇國進口。在平定「安史之亂」時，回紇出了很大的力，一般判斷多半也是出於商業利益的考量，希望在助大唐平定亂事之後，就可理直氣壯的向唐朝抬高軍馬

的價格。

總之，回紇每年都派使者到唐朝來做生意，以物易物，以軍馬來換茶葉。

這年，唐朝使者按慣例帶上一千多擔上等的好茶葉來到邊關，等候回紇的使者。等了兩天，回紇的使者帶著大批的戰馬來了，可是，居然一見唐使就表示，今年他們不想換茶葉，想換一本專門講製茶的書，叫做《茶經》。

唐使沒聽過這本書，不過他很沉得住氣，決定先探探口風，便問回紇使者打算要用多少匹寶馬來換這本書？

回紇使者說，願意用一千匹好馬來換。

一千匹馬來換一本書？唐使簡直不敢相信，看來這本書真是價值連城，當下立刻答應，約定了一個交易的時間。

此時唐使是想，他不知道這本書沒關係，大概是自己才疏學淺，只要回去稟告皇上就行了。

沒想到回去一報告，別說皇上了，竟然在場的大臣也都沒一個知道這本書。皇上立刻派人到書庫去找，找了一整夜，還是沒有找到。

這麼值錢的一本書，居然連皇家書庫裡都沒有，真是太匪夷所思了！

這可怎麼辦呢？好不容易，隔天，總算有一位大臣說，十幾年前，曾經聽說過有一位品茶名士，名叫陸羽，他應該知道這本書，搞不好就是他寫的呢。

皇上急著問，那這個陸羽現在在哪裡？

大臣說，不清楚啊，他是山野之人（不是什麼權貴），沒人弄得清（應該是沒人關心）他的行蹤，不過好像聽說他是住在湖州苕溪。

（陸羽後來確實是在湖州苕溪住過一段頗長的歲月，在那裡專心寫作

64

《茶經》。）

皇上馬上派一個官員火速去湖州苕溪尋訪陸羽。

這個官員馬不停蹄趕到湖州苕溪，向當地人一打聽，當地民眾說，陸茶神好像把書稿帶回竟陵去了（竟陵就是陸羽從小長大的地方），不過也不大確定，建議官員不妨去當地杼山一座妙喜寺問問看，說那裡有個叫做皎然的僧人和陸羽過從甚密，或許可以提供一點線索。

官員聽這些民眾都紛紛把陸羽稱為「陸茶神」，精神大振，心想自己要找的這個人果然不簡單，絕對不是普通人。

官員連忙找到妙喜寺，說要找皎然和尚，想跟皎然和尚打聽陸羽的下落。寺中一些青年和尚說，皎然和尚已經圓寂了。

什麼？皎然和尚已經圓寂了？官員心想，那線索到這裡不是就斷

了嗎？幸好他想起之前好像有民眾說，陸茶神或許是回竟陵去了？這時，有和尚接腔說，對啊，好像是的，他曾經聽師父說過這本書，而且也聽說陸茶神好像老早以前就把書稿帶回竟陵去，也不知道怎麼樣了，甚至他們不知道陸茶神現在是否還活著。

官員聽了很擔心，希望這位大神還在世。

無奈之下，官員只得又風塵僕僕趕到竟陵。一到當地，顧不得休息，趕緊打聽，結果得到的消息真是讓他差點兒昏倒！竟然不少人都說，茶神在世時是寫過不少書，不過他好像都帶到湖州去了呀！

在世時？這表示陸茶神已經死了！而且，怎麼會是把書稿帶到湖州？湖州那裡不是說茶神把書稿帶回竟陵了嗎？

這麼一來，似乎就陷入了死胡同……官員垂頭喪氣，焦慮萬分的心想，怎麼辦？回去怎麼交差啊！

就在官員幾乎已經絕望之際，一個名叫皮日休的秀才找了過來，

開口便是：「我聽說大人您在找《茶經》？」

原來皮日休的手上有《茶經》的抄本哪！

官員大喜過望，趕緊請匠人將這本珍貴的抄本用最快的速度刊刻

出來。不久，唐使來到邊關，把《茶經》交給回紇使者，換了一千匹

良馬。

《茶經》就這樣傳到了國外，漸漸還出現愈來愈多的譯本……

這個故事或許是後人杜撰的，不過裡頭提到的皎然和尚（約西元

720～約803年），和皮日休（約西元834～883年）倒都是確有其人，

皎然和尚在陸羽的一生中還是一位相當重要的人物。

皎然和尚俗姓謝，是南北朝著名詩人、佛學家謝靈運（西元

385～433年）的十世孫。皎然和尚頗有才華，被稱為「詩僧」。他比

陸羽大十三歲左右，自從陸羽來到湖州，兩人結識之後，便成為終身好友，對陸羽從事《茶經》的寫作，提供了很多的協助。

皮日休是復州竟陵人（和陸羽有地緣關係），是唐末文學家，和另外一位文學家陸龜蒙（生年不詳，卒於約西元881年）齊名，並稱「皮陸」，兩人寫過一系列以茶人茶事為主題的唱和詩，內容幾乎涵蓋了所有跟茶有關的事物，是後世研究唐代茶事的重要依據。

茶博士——蔡襄

宋代在中國茶史上是屬於一個蓬勃發展的時期。誕生在北宋的《茶錄》，不僅是宋代重要的茶學專著，也被公認是繼陸羽《茶經》之後最有影響力的茶學論著。

《茶錄》的作者，是北宋名臣蔡襄（西元1012～1067年）。以生活年代來說，蔡襄大約晚於陸羽三百年。《茶錄》是蔡襄在三十七歲時開始動筆，花費四年的功夫完成。

蔡襄的家鄉，在今天福建省仙游縣。除了為官，蔡襄還擁有多重身分，包括書法家、文學家和茶學家。寫作《茶錄》的初衷，據說

是蔡襄有感於陸羽在《茶經》
中沒有提到「北苑貢茶」，而
「北苑貢茶」是產於福建建安
縣吉苑里（今福建建甌市境
內），亦稱「建茶」，所以大
概是想為家鄉的好茶葉說幾句
好話吧。

　　不過，如果只是宣傳家鄉
的茶葉，《茶錄》恐怕不可能
在中國茶文化的發展史上占有
一席之地；《茶錄》分上下兩
篇，上篇論茶，下篇論茶器，

蔡襄憑他豐富的製茶經驗、獨特的見解，再加上他優秀的書法，才使得這一著作成為稀世珍品。

建茶之所以能夠名滿天下，在中國茶葉御貢史上獨領風騷長達四百多年，和兩個人很有關係，蔡襄當然是一個，另一個是比他年長四十六歲的丁謂（西元966～1037年）。

丁謂的家鄉是今天的江蘇蘇州，祖籍河北，會和福建有所淵源是因為在三十二歲那年（西元998年）擔任福建漕運使。「漕運」，是指利用水道（包括河道、運河和海道）來調運糧食（當然主要是公糧）和貨物的專業運輸，「漕運使」就是負責主管漕運的官員。

兩宋時期幾乎每一個皇帝都很喜歡喝茶，在茶文化的發展上是一個重要的階段。丁謂自從一擔任了福建漕運使以後，得知建茶不錯，曾數次來到建安視察茶事，並且督促製茶，後來首次製造出工藝精細

的「龍鳳團茶」（就是在大大的茶餅上印有龍鳳形的紋飾，皇帝喝的龍鳳茶，茶餅表面的花紋還是用純金鏤刻而成）。

「龍鳳團茶」是丁謂對建茶最大的貢獻，突出了「早、快、新」的特點，當時流傳一種說法，「建安三千五百里，京師三月嘗新茶」。

近半個世紀以後，蔡襄擔任福建路轉運使（主管運輸事務），在丁謂的基礎上，進一步造出「小龍鳳團茶」，品質更加精良，個頭也縮小很多，過去是八餅重一斤，現在是二十餅重一斤，每餅值金二兩！如此昂貴，一般小老百姓是喝不起的。

丁謂也親自撰寫過關於茶學的書，叫做《建安茶錄》，不過當然不及蔡襄的《茶錄》有分量，主要是因為丁謂只談及茶葉的採製，沒有談到烹茶技藝，而蔡襄觸及的層面比較廣，既總結了古代製茶、品

茶的經驗，也提出了自己關於茶藝方方面面的見解，因此不僅是對建茶的發展產生了很大的促進作用，就是在整個中國茶文化中也相當重要。

當時很多人都說，蔡襄實在是太懂茶了，以至於在他面前，沒人敢主動談起和茶有關的話題，免得有班門弄斧之嫌，一不小心就會在「蔡博士」的面前鬧笑話。

蔡襄為人正直，做事認真，為官三十多年，不僅政績卓著，在科學文化上也有重大貢獻。除了《茶錄》，他還寫過《荔枝譜》，是世界上第一部果樹分類學著作。

丁謂後來的歷史定位就很糟糕，儘管做到了宰相，卻是被定位成「奸相」，和其他四個奸臣並稱為「五鬼」，而且最後因為作惡太多而被罷相。然而，後世只要一講到「龍鳳茶」，必定都是說「始於

74

丁謂，成於蔡襄」，蔡襄的大名就這樣跟丁謂這樣一個奸臣綁在一起了。

茶仙——朱熹

南宋著名理學家朱熹（西元1130~1200年），在題匾贈詩的時候，曾經用「茶仙」一詞來署名，由此就不難想像他必定是一個愛茶之人。

朱熹的祖籍是徽州府婺源縣（今江西省婺源），但是出生於南劍州龍溪（今屬福建省龍溪縣）。七歲那年，父親外出做官，離家之前把他和母親送到建州蒲城（今福建南平）居住。六年後，朱熹十三歲了，父親病逝，臨終前把朱熹託付給崇安（今武夷山市）一個好友劉子羽，後來劉子羽成了朱熹的義父，對朱熹很好，視如己出，盡心

盡力的教育和栽培朱熹。

朱熹也很爭氣，十八歲在建州鄉試中考取貢生，翌年就考中進士，曾任福建漳州知府、浙東巡撫等等，清正有為，口碑很好，不過他無意於仕途，只對著書立說有興趣，後來成了一位了不起的理學家。

朱熹從小在茶鄉長大，對於「建茶」十分熟悉，還曾經做過茶官，寫過〈勸農文〉，提倡廣種茶樹。值得一提的是，他不只是口頭上勸大家多種茶樹，同時也身體力行，把種茶、採茶視為自己講學和做學問之餘的休閒活動。

五十三歲那年，朱熹在武夷五曲隱屏山麓建「武夷精舍」，四周開闢了三處茶圃，種了一百多株茶樹。他在〈詠茶〉一詩中，如此描述：

武夷高處是蓬萊，

採取靈芽手自栽。

把茶葉比喻成「靈芽」，種茶、採茶之樂，真是躍然紙上啊。

78

在今天武夷山景區有一座石島，被稱做「茶灶石」，巨石上鐫刻著「茶灶」兩個大字，據說是大約八百年前朱熹親筆題寫，然後請工匠刻上去的，因為在愛茶人朱熹看來，這座彷彿遺世而獨立的石島，外形看上去就像是一個大大的茶灶，由此他引發了童話的聯想，這麼一個大茶灶是給誰用的呢？或者是誰留下來的呢？肯定是仙人了，於是他就寫了一首叫做〈茶灶〉的詩：

仙翁遺石灶，宛在水中央。

欲罷方舟去，茶煙裊細香。

大意是說，仙翁在這裡留下了石灶，看上去好像就在水中央（因為鄰近九曲溪）。喝完茶才乘船離開，煮茶的煙火依然裊裊，不斷細

細散發出香氣。

據說朱熹經常和友人來這裡喝茶。當大家在這裡度過一段愉快愜意的時光，乘船離開，回頭望著巨石，恐怕真會有「茶煙裊細香」那樣的想像吧。

有趣的是，同屬南宋著名詩人、同時也是政治家的楊萬里（西元1127～1206年），他比朱熹大三歲，就是同一個時代的人，也非常喜歡喝茶，在看到朱熹這首〈茶灶〉之後，還有感而發寫了一首詩：

茶灶本笠澤，飛來摘茶國。
墮在武夷山，溪心化為石。

「笠澤」是指太湖，算是太湖的別稱，太湖在今江蘇省南部、

長江中下游。楊萬里這首詩的意思是說，這個茶灶其實本來是在太湖的，現在飛到了新的「摘茶之國」武夷山，墮在了武夷山的九曲溪水之中，化成了一塊美麗的茶灶石。

楊萬里的言下之意是，過去天下名茶是產自太湖之濱，現在則南移到了武夷山，所以就連仙人所用的茶灶石也一塊兒飛到武夷山來了。

楊萬里也是一位愛茶之人，不少詩作中都提到了茶。

朱熹除了會跟友人踏青喝茶，平日在家也喜歡用茶來招待友人。

他寫過一副對聯，應該說是「茶聯」：

客來莫嫌茶當酒，山居偏隔竹為鄰

擺明了他是只以茶來招待客人。

朱熹愛茶，並且還總不忘把茶與自己的思想融為一體。

（大概哲學家都是這樣的吧，總是能夠從日常生活中的點點滴滴有所體悟。）

譬如，朱熹說：「茶本苦物，吃過卻甘。問：此理何如？曰：也是一個道理，如始於憂勤，終於逸樂，理而後和。」

這個意思是說，品茶就跟求學問是一樣的，一定要下功夫，不怕苦，這樣就會先苦後甘，始能樂在其中。

說得很有道理啊。

杜耒「寒夜客來茶當酒」

在宴席中，那些不勝酒力的人，當他們想要向人敬酒，或是當別人來向自己敬酒，必須立刻有所反應時，往往都會端起茶杯說一聲：「不好意思，我不會喝酒（意思就是說我的酒量很差，恐怕一喝就醉，所以不能喝），我就以茶代酒了。」

關於「以茶代酒」，最有名的應該是南宋詩人杜耒（生年不詳，卒於西元1225年）的一首詩，叫做〈寒夜〉。

南宋一共一百四十九年（也有一百五十二年之說），杜耒生活的年代屬於南宋中期，比朱熹、楊萬里的年代要晚大約二十幾年。在杜

84

耒死後大約半個世紀，南宋就亡了。關於杜耒的生平，留下來的資料並不多，只知道他是個詩人，家鄉是南城（今屬江西），後來是死於軍亂。

這首〈寒夜〉是杜耒相當有名的作品。

寒夜客來茶當酒，
竹爐湯沸火初紅。
尋常一樣窗前月，
才有梅花便不同。

意思是說，在冬天寒冷的夜晚來了客人，我便用茶來招待客人，於是吩咐小童煮茶，不一會兒火爐中的火苗就開始紅起來了，水在壺

裡沸騰著，屋子裡暖烘烘的。只見月光照射在窗前，彷彿與平時沒什麼兩樣，只是窗前有幾枝梅花在月光下幽幽地開著，芳香襲人，這就使得今晚的月色與往日相比，顯得格外不一樣了。

與朱熹那首〈茶灶〉或是茶聯不同，朱熹的重點都在茶（包括品茶之樂），杜耒這首〈寒夜〉的重點則是在寫友情，被公認是一首相當出色且動人的友情詩。

為什麼能做這樣的判斷呢？其中一個重要的因素，正是因為杜耒是以茶代酒。

因為中國人向來是禮數很多的，家裡來了客人，照說應該以酒相待，才能展現出熱烈歡迎之意，就算此刻家裡沒有酒也要趕快出去買，就像李白（西元701～762年）所描寫的「五花馬，千金裘，呼兒將出換美酒」那樣才對呀，可是杜耒呢，客人駕到，卻如此「處變不

驚」，只是讓小童煮茶，可見來客一定是熟人，即使沒有以酒招待，人家也不會見怪。

還有人說，會在寒夜造訪，這應該也是很熟的朋友了。

而這位朋友的到訪顯然讓杜耒非常開心，儘管他表面上沒有表現得歡天喜地，可是瞧瞧他後兩句的描寫，明明是尋常的月夜，為什麼今晚的感覺會和平常不一樣呢？難道只是因為如他所說是因為看到梅花在開放嗎？當然不只是這樣，梅花之說只是一個含蓄的比喻，事實上這天晚上之所以會跟往常不同，應該就是因為有老友來訪，然後兩人在一起喝茶聊天，非常愉快，所以才會顯得這天晚上和平常不一樣。

而且兩人待在一起，絕不會是像一般酒桌上那種哇啦哇啦的閒扯。喝酒的時候，總是觥籌交錯，你敬我一杯、我回敬你一杯，然後

沒過多久，我又要趕快主動再敬你一杯，你再回敬我一杯……就這麼敬來敬去，圖的是熱鬧，但如果是喝茶，尤其是人數不多，就那麼一兩個志同道合的朋友聚在一起，自然就能進行比較高品質的交流。

中國茶道精神講求「怡」、「清」、「和」、「真」四個方面，「真」則是指返璞歸真、真誠守信，是莊子（約西元前369～前286年）所提出的「天人合一」境界的體現。

「怡」是指怡情養性，「清」是指身心清淨，「和」是指以和為貴，

所謂「天人合一」，簡單來說，就是有感於宇宙是一個大天地，個人是一個小天地，人和自然在本質上是相通的，所以一切人事都應順乎自然規律，使人與自然達到一種非常和諧的狀態。

無論是「怡」、「清」、「真」，哪怕是「和」，都不會是喧鬧。

在那個寒冷的夜晚，和好友一起喝茶談心，想必在杜耒心中留下非常美好的體會，因此事後追憶，才能寫下這麼一首溫暖的作品。

「江南四大才子」的詩文遊戲

唐寅（也就是唐伯虎，西元1470～1524年），是明代著名畫家、詩人和書法家，南直隸蘇州府吳縣（今江蘇蘇州）人。

唐寅多才多藝，在詩文上，和同樣生活在吳縣的祝允明（也就是祝枝山，西元1461～1527年）、文徵明（西元1470～1559年）以及徐禎卿（西元1479～1511年）合稱「吳中四才子」。

在繪畫上，唐寅又與文徵明、沈周（西元1427～1509年）以及仇英（約西元1497～1552年）合稱「吳門四家」，又稱「明四家」。

「吳中」、「吳門」都是今天蘇州的別稱，蘇州真是人文薈萃。

不過，不知道為什麼，在民間傳說、尤其是現代影視作品中，總

見不到徐禎卿的名字，而總是把唐寅、祝允明、文徵明和周文賓稱做

「江南四大才子」，實際上在正史中找不到任何有關周文賓的記載。

下面就講兩個關於「江南四大才子」的小故事。

• 唐伯虎的詩謎

一天，祝枝山來找唐伯虎，被唐伯虎擋在門口，唐伯虎說：「我

剛作好一首詩謎，正想找你來猜呢，猜對了才可以進屋，我會好好招

待，如果猜不到就不接待啦。」

「好啊，把規矩先說一下。」祝枝山願意接受挑戰。

唐伯虎說，這首詩謎一共四句，每句猜一個字，四個字連起來恰

好是兩個短句子。

言有青山青又青，兩人土山看風景。

三人牽牛少隻角，草木叢中見一人。

祝允明聽了，想了一會兒，便信心十足徑自走進屋裡一坐，神氣的說：「來呀！上茶！」

唐伯虎笑著說：「老兄真厲害，這麼快就猜出來了。」

原來，謎底是——「請坐，奉茶。」

（大家不妨就這四個字的形狀，對照著那四句謎語，譬如「草木叢中見一人」，想想看「茶」這個字，不就是草字頭、再一個人、再一個「木」嗎？所以是「草」、「木」叢中見一「人」。）

・四人聯詩

一回，唐伯虎、祝允明、文徵明和周文賓四人同遊，來到泰順

（今屬浙江溫州）。今天從江蘇蘇州開車到浙江溫州，全程走高速公路都要四百八十幾公里，不塞車都至少要五個半小時，這四位大才子可真會跑。

話說他們到了泰順，在一家餐館酒足飯飽之後，都有些昏昏欲睡（跑那麼遠，當然累了），唐伯虎說，早就聽說泰順茶葉很不錯，不妨來四碗好茶提提神吧！

這四位大才子想來都是好寶寶，奉行「玩耍不喝酒，喝酒不玩耍」的原則，所以要喝茶。

一會兒，茶來了，四人喝了以後都很滿意。這時，祝枝山說：

「品茗豈可無詩？」

他建議不妨以品茗為題，大家各吟一句，然後像接龍一樣，聯成一首七言絕句。

唐伯虎是第一棒——午後昏然人欲眠，

祝枝山接著說——清茶一口正香甜。

文徵明說——茶餘或可添詩興，

最後，周文賓說——好向君前唱一篇。

據說，泰順茶莊的老闆對此遊戲般的四人聯詩很是欣賞，馬上取來四包好茶葉跟四人換這首詩（這個老闆還滿有現代版權意識的嘛），之後並且腦筋動得很快，將當地名茶四味包裝成盒，稱為「四賢茶」，還將這首由四位才子合作的聯詩刻印傳布，為「泰順茶葉」做了很好的宣傳。

無論是「吳中四才子」或是「吳門四家」，其中名氣最大的當屬唐伯虎。他也是一生愛茶，寫過不少茶詩，還作了不少以品茶為主題的茶畫，譬如〈品茶圖〉、〈事茗圖〉等等。

「吳門四家」自晚明以後就成為中國傳統繪畫的主流，特別是在山水畫的部分，更是極具代表性。唐伯虎的〈事茗圖〉正是一幅山水人物畫，呈現的是江南茶鄉一片寧靜祥和的景色，令人悠然神往。

鄭板橋的茶聯與茶詩

鄭板橋（西元1693～1766年），原名鄭燮，「板橋」是他的號，他以這個號名垂千古。

他是江蘇興化人，祖籍蘇州，是清代書畫家和文學家。

早年鄭板橋和大多數的讀書人一樣，也是乖乖的讀書，希望藉著科舉考試出人頭地。這可真是一條漫長的道路，他從秀才、舉人，不斷的努力，一直熬到四十三歲終於考中了進士，眼看終於熬出頭了，可是之後又等了好幾年，四十九歲才總算開始出仕。

他仕途不佳，從政時間不長，就先後任山東范縣、濰縣知縣一共

十一年。其實他的政績不錯，也很受老百姓的愛戴，但就是與當時的官場文化格格不入，最終在六十歲那年，由於為民請賑（為老百姓請求救濟），得罪了高官而去職。

去官以後，鄭板橋就以賣畫為生，往來於揚州和興化之間（這兩個地方相距不遠，也就一百一十公里左右，目前若全程走高速公路大約一個半小時就到了）。

鄭板橋從年輕時就和揚州結下了不解之緣。當年他在二十歲那年考上了秀才，翌年娶妻，為了生計，在二十六歲的時候曾經設塾教書，可是只教了四年左右，因為父親過世，他自己又已是三個孩子的爸爸，生活十分困苦，便放下很多讀書人都放不下的面子，棄館到揚州賣畫為生，然後一邊繼續準備考試。

揚州賣畫的日子一過便是十年，鄭板橋在揚州結識了很多畫友。

後來在鄭板橋晚年去官之後，和這些揚州畫友的互動更加密切，鄭板橋也成了「揚州八怪」的重要代表人物。

所謂「揚州八怪」，就是中國美術史上所說的揚州畫派，是指當時活躍於揚州地區一批風格相近書畫家的總稱。

鄭板橋享年七十三歲。以過去「人生七十古來稀」的標準來看，也算是頗為高壽的了，由於他喜歡品茶，所以有人說他可以為「喝茶養生」之說提供一個有力的例證。

鄭板橋一生寫過不少茶聯，比方說：

・**汲來江水烹新茗，買盡青山當畫屏。**（要取江水來煮新茶，並把青山都買下來當做畫屏，好大的氣魄啊。）

・**掃來竹葉烹茶葉，劈碎松根煮菜根。**（用竹葉來煮茶葉，用松根來煮菜根⋯⋯從表面上看，明明是頗為清苦的生活，可讀來卻不覺

得淒慘，還一副粗茶淡飯、樂在其中的感覺，頗有幾分瀟灑，難怪鄭板橋會寫「難得糊塗」、「吃虧是福」這樣豁達的句子。）

· **墨蘭數枝宣德紙，苦茗一杯成化窯。**（這是把筆墨紙硯，以及茶、茶具完美的融合在一起了。）

文房四寶，再加上茶、茶具，確實都是鄭板橋生活中不可或缺的一部分。他曾經如此描述自己的生活：

茅屋一間，新篁（「篁」泛指竹子）數竿，雪白紙窗，微浸綠色，此時獨坐其中，一盞雨前茶，一方端硯石，一張宣州紙，幾筆折枝花。朋友來至，風聲竹響，愈喧愈靜。

從這樣的描述中，我們能感受到一種寧靜和祥和，看來只要有茶、有竹、有文房四寶，而且能品茶、能作畫（他一生只畫蘭、竹、石），鄭板橋就心滿意足了，如果再有朋友到訪，那就更是賞心樂事，這樣的日子，即使居住條件不怎麼樣，又有什麼關係呢。

因為他愛茶，茶也就經常入詩，譬如：

‧**最愛晚涼佳客至，一壺新茗泡松蘿。**（「松蘿」這種植物經常被用來當做藥材。）

‧**正好清明連穀雨，一杯香茗坐其間。**（在二十四節氣當中，清

明和穀雨是兩個連在一起的節氣，雨水都比較多，看來這是詩人一邊品茶、一邊在欣賞雨天的景色哪。）

• **溢江江口是奴家，郎若閒時來吃茶。**（「奴家」是年輕女子的自稱。顯然這是一個女孩子在向一個男子含蓄的表達好感，否則誰會歡迎一個討厭鬼來吃茶呢？）

這些都是鄭板橋有名的詩句。

最後，我們再來欣賞一首鄭板橋流傳很廣的詩（因為他的書法作品曾抄錄這首詩）。全詩就是以茶香來開頭。

茶香酒熟田千畝，
雲白山青水一灣。
若是老天容我懶，

暮年來共白鷗閒。

船中人被利名牽，

岸上人牽名利船。

江水滔滔流不息，

問君辛苦到何年。

有趣的是，這首詩還有另外一種版本，目前江蘇揚州博物館藏

鄭板橋的手卷中，第三句竟然是「若是老妻容我懶」！不知道是不是

因為擔心這樣會有損老婆的形象，後來鄭板橋才把「老妻」書寫成了

「老天」。

蒲松齡的「大碗茶」

什麼是「大碗茶」？這是極具中國特色的茶文化之一。

中國人喝茶，基本是兩種，一種是「煎茶」，就是把茶葉放入開水中直接煎熬，另外一種是煮好一大桶茶，專門賣給過路口渴的行人，以碗計價，所以叫做「大碗茶」。

因此，「大碗茶」是為了解渴，走的是經濟實惠的路線，對於茶葉以及茶具都不太可能會有多講究。

那麼，蒲松齡和「大碗茶」又有什麼關係呢？

蒲松齡（西元1640～1715年），是濟南府淄川（今山東淄博）

人，世稱「聊齋先生」，為清代傑出文學家，優秀的短篇小說作家，投入畢生心血而完成的《聊齋誌異》，代表著中國古代文言短篇小說中的最高成就。

他喜歡自稱「異史氏」，在《聊齋誌異》每一篇故事末，都會有「異史氏曰……」這樣的文字，就是說，針對這個事情，我的看法是這樣的……

長久以來一直流傳著這麼一件關於蒲松齡的軼事，說蒲松齡為了搜集素材，特別設一茶棚，專門請過往行人喝茶（當然是「大碗茶」），然後請大家提供一些奇聞異事，回頭他再用生花妙筆將這些故事記錄下來，這就是有名的「茶盞換故事」。

不過，很多學者都早已指出這個說法很不可靠，中國現代作家和思想家魯迅（西元1881～1936年）就早有分析，斬釘截鐵的表示不可

能，因為蒲松齡活了七十五個年頭，自十九歲考上秀才之後，就一直

沒有辦法在科舉之路更上一層樓（當然，很多人都說是因為他太愛寫

小說，簡直就是不務正業），總之，他一輩子都是一個窮秀才，有的

時候甚至窮到家裡揭不開鍋、眼看就要喝西北風的地步，在這樣的情

況之下，蒲松齡哪裡可能會有這樣的閒情逸致，天天好整以暇的擺個

茶攤，請人喝茶，用茶來交換故事？

　　不過，若仔細琢磨這個「茶盞換故事」的軼事就會發現，似乎也

不算是完全空穴來風，還是有那麼一些根據的，主要是三個方面。

　　一是由於《聊齋誌異》書名的聯想。「聊齋」是蒲松齡書齋的名

字；「誌」同「志」，有「記載」的意思；「異」就是奇聞異事，因

此許多人便想像蒲松齡在路邊準備了「大碗茶」，再以茶來交換故事

這樣一個畫面。

二是《聊齋誌異》所收錄的作品數量相當驚人。全書近五百篇，比方說占著全書最大比重的人鬼相戀、人妖相戀等愛情故事，主人翁大多都是不願被傳統的封建禮教所束縛，勇敢追求自己的愛情，在主旨和精神上固然是很相近，但細節肯定還是會有不同，因此很多人不免就會猜想，蒲松齡哪來這麼多的點子、這麼多的故事？應該都是聽來的、搜集來的吧，這樣比較合理啊！

事實上，貧窮還真無法限制蒲松齡的想像力，他就是有著過人的才華，因此儘管一生窮困潦倒，終因《聊齋誌異》這本書而在歷史上留下了自己的名字。

三是蒲松齡一生嗜茶成癖，從早到晚都離不開茶。他對藥茶頗有研究，還在自家宅院旁邊開闢了一片藥圃，開發出一種「菊桑茶」，

那就是要有將近五百個點子，雖然說或許不少作品都有些大同小異，

據說對於潤腸通便很有幫助。

還有學者指出，《聊齋誌異》裡頭有不少涉及中國茶文化的部分，包括提到了茶名、茶具、茶飲禮俗等等。由於蒲松齡生長在農村，從小就受到鄉村農民文化的薰陶，《聊齋誌異》在許多故事情節中，自然樸實的展現了清朝民間的茶風，類似於南宋文學家陸游（西元1125～1210年）寫了三百多首茶詩，展現了宋朝的茶道一樣，都很好的呈現了中國的茶文化。

講到這裡，我們還是要簡單的了解一下，《聊齋誌異》是蒲松齡花了大半生陸陸續續創作出來的，他承襲了六朝志怪小說和唐人傳奇的精華，但又注入了自己的思考，有自己的嘗試和表現。

《聊齋誌異》之所以能夠超越過去所有的志怪傳奇小說，成為這類小說中最傑出的作品，不僅僅是因為篇幅最多，畢竟近五百篇作品

不免會有品質良莠不齊的情況，更重要的還是由於他能把宗教迷信意識成功的轉化為文學。

同時，以主題來說，除了愛情故事（很多人都戲謔的形容《聊齋誌異》是「一個窮書生的白日夢」），還有不少極具現實意義的作品，包括抨擊了科舉制度對於讀書人身心的摧殘，以及封建社會統治階級的殘暴、對人民的壓迫等等，都極富社會意義。

名茶的故事——碧螺春

幾乎每一個名茶都有相應的民間故事，而且經常版本不一。由於篇幅的關係，我們就只講一個名茶——「碧螺春」其中一個版本的故事吧。

「碧螺春」產於江蘇省吳縣太湖邊的洞庭山，因茶葉的形狀捲曲，讓人聯想到螺，初採地又在碧螺峰，此外採製的時間又是在春天，因此得名。

洞庭山不僅產茶，也盛產水果，茶樹和果樹相間，茶樹吸收了果樹所散發出來的花果香氣，因而使得「碧螺春」這個茶葉有一種非常

特殊的芳香。

不過，關於「碧螺春」的故事，有這麼一個版本，說這個茶葉的名字是取自一個名叫碧螺的姑娘。

相傳在很久以前，一年春天，盛傳太湖邊洞庭山某山峰出現了妖怪，接連好幾個樵夫上山砍柴之後就再也沒有回來。

這天，一個沒爹沒娘的漁家姑娘碧螺不信邪，偏要上去看看，想知道那妖怪究竟是長得什麼樣。

她走到半山腰，忽然聞到一股奇特的異香，薰得她的腦袋暈暈乎乎，差點兒連路都走不穩。

難道是妖怪要出來了？可是，碧螺找了半天、等了半天，硬是沒看到有什麼妖怪的影子，只發現一座山峰的懸崖邊有點兒奇怪，石縫裡長著一株綠得發亮、看來生氣勃勃的樹苗。

碧螺湊近一些，非常驚奇的發現，那股異香似乎就是這株樹苗所散發出來的。

什麼東西這麼香？簡直是「嚇煞人香」（香得嚇人）哪！這時，碧螺的腦海閃過一個念頭，大家說的「妖怪」，難不成就是這個樹苗？因為它太香，又長在懸崖邊，被它的香味吸引過來以後，很容易一不小心就腳底打滑而摔了下去。

想到這裡，碧螺就抽出一把柴刀把那株樹苗砍下，心想不能讓它再害人。砍下之後，順手摘了一些嫩葉塞進懷裡。哪知剛剛這麼做就發現，那些嫩葉在沾到了她身上的熱氣之後，頓時變得更香，香得她真的都要站不穩啦。

幸好她是一個打漁的姑娘，身上長期有些魚腥味……於是乎，碧螺趕緊把整個臉蛋都埋進雙手裡，讓手上的魚腥味幫助自己清醒

112

一點。（看到這裡，總算明白為什麼主人翁的人設會是一個漁家姑娘了！）

過了一會兒，碧螺的腦子清楚了，想下山了。她看看那株樹苗，還是覺得捨不得，想了一想，索性把它帶回船上，種在一個破缸裡，每天給它澆水，想看看它會長成什麼樣。

漁船上魚腥味重，碧螺不怕會被那香氣弄得頭昏眼花，反而覺得那股香氣真是芳香撲鼻，愈聞愈覺得好聞。

過了沒幾天，碧螺姑娘工作回來，口乾舌燥，抓起水壺就咕嘟咕嘟的猛灌，灌了好幾大口下去才突然意識到，咦，今天這個水怎麼特別好喝呀！再仔細一看，這才發現原來是水壺裡不知何時飄進了一些葉片，就是那株香得嚇人的樹苗上的葉片，顯然是因為水壺蓋兒忘了蓋，風一吹，就把幾片葉片刮進水壺裡了。

碧螺心想，看來這個樹苗真是一個好東西。再一觀察，反正那個破缸也快不夠它長了……碧螺打定主意，乾脆讓這株樹苗搬家。

她想起在洞庭山山腳下有一個沒人住的破庵，就把這株樹苗種在庵中一個天井裡。

經過一段時日的栽培，天井裡長滿了小香樹，香味吸引了很多人都好奇前來，碧螺就熱心的告訴大家，不妨把小香樹上的葉片摘下來泡開水喝。

大家喝了以後都讚不絕口，紛紛問碧螺這些小香樹叫什麼名字，因為沒人認識。

碧螺也不知道，就隨口說：「就叫做『嚇煞人香』吧。」

據說後來康熙皇帝（西元1654～1722年）南巡到太湖，覺得「嚇煞人香」這個名字不好，便賜名為「碧螺春」。

碧螺姑娘的貢獻還不止於此。她不僅用自己獨特的方式，為大家從小香樹摘取最好的葉片——包括只採最嫩的葉片，而且在採茶時不用籃子裝，而是把那些葉片塞在自己的懷裡等等；一天，她還無意中有了新發現，明白了該如何更好的來保存這些葉片。

那天，碧螺眼看好一陣子以來陰雨綿綿，一大堆葉片都快要霉爛了，靈機一動，便把這些葉片放進鍋裡一炒，打算炒

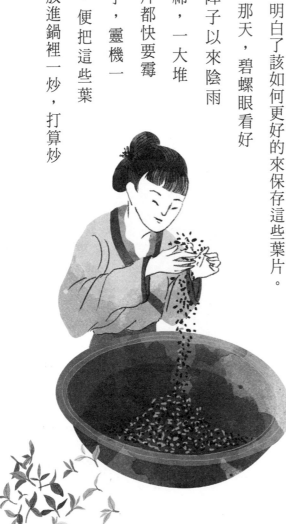

乾了以後再保存，結果意外發現炒乾以後的葉片竟然比不炒之前還要清香，用開水泡起來的滋味也更好。

據說從此以後，炒茶的作法就這樣風行起來。

此外，如果你覺得剛才在故事中突然冒出康熙皇帝很奇怪，那麼另外一個版本可能比較符合一般民間故事的規律，這個版本是說，後來大家為了紀念碧螺姑娘，便把她發現小香樹的那個山峰叫做「碧螺峰」，把她種小香樹的那個破庵叫做「碧螺庵」，而這個小香樹當然就叫做「碧螺春」，因為是碧螺姑娘在某年春天發現它的呀。

趣味蔬果小故事

既是植物也是食物的健康好滋味

枸杞

延年益壽的祕方

「枸杞」這個名稱最早見於中國兩千多年以前的典籍《詩經》。這是一種落葉小灌木，莖叢生，莖上有短刺。它的漿果很特別，一般被稱做「枸杞子」，呈卵圓形，紅色（不過在現代栽培中有的品種是橙色），看起來很可愛。

長期以來，枸杞子本來主要是作為藥用，據說有滋肝補腎、安神明目的作用，不過後來也逐漸作為一種食材，頻頻出現在眾

多美食當中，比方說炒菜、做羹、熬粥、燉肉、煨雞湯，只要放一點枸杞子，不僅在視覺上更好看，還可以為營養加分。也有很多人會拿枸杞子來浸酒和泡茶。

或許是因為枸杞子的模樣挺特別，傳說在很久很久以前，有一位白髮老翁（這個形象當然一看就知道是神仙），來到人間，從山上引來一股山泉灌溉大地，過不了幾天，田野中就長出一棵棵過去大家從未見過的植物，這就是枸杞。

一年以後，枸杞結滿了一顆顆色澤有如紅色瑪瑙般的小巧果實，這就是枸杞子。

這個故事的中心思想，想必就是為了要強調來自天上的東西，自然是非常非常的好了。

「枸杞子是健康食品」，這個概念在民間是沒有疑義的，除了滋

肝補腎、安神明目等益處，大家還普遍都深信多吃枸杞子可以延年益壽，就是可以延長壽命、增加壽命的意思。到底能夠延長多久呢？有這麼一個誇張的故事。

話說在盛唐時期，一天，絲綢之路來了一批西域的商人，傍晚在一家客棧住宿，看到一個青年女子在厲聲呵斥一個老頭。這些西域商人都吃了一驚，納悶難道中國人都是這麼不講輩分的嗎？年輕人居然可以這樣責罵一個老人家？

看那老頭低著頭乖乖挨罵、不敢吭聲的可憐相，一個西域商人實在是看不過去，就上前主持公道，指責那個女子，「喂！你怎麼可以對老人家這樣啊！」

萬萬沒有想到，女子竟然說：「咦，我在教訓我的曾孫，跟你有什麼關係？」

什麼！曾孫？老頭是她的曾孫？這怎麼可能呢？

可是，被教訓的老頭居然沒有否認！

商人看著女子，還是不敢置信，「那你多大了？」

「兩百多歲了。」（還有一個版本說是三百多歲。）

女子接著說，她這個曾孫才八十多歲，很不聽話，家裡明明有可以延年益壽的祖傳祕方，他卻不肯吃，所以年紀輕輕就弄得如此老態龍鍾，這難道不該罵嗎？

這會兒，大家的注意力自然都已經不在老頭身上了，管他挨罵不挨罵，而是都紛紛好奇的問，到底是什麼祖傳祕方才能如此養顏、有如此驚人的功效？

答案自然就是要多吃枸杞子。女子說，她一年到頭都吃枸杞子，所以才這麼的青春永駐。

番茄

獻給伊莉莎白女王的愛情果

番茄營養豐富，在中華美食中的運用很廣，番茄炒蛋、番茄燉牛肉、番茄炒花菜、番茄蛋花湯、番茄雞蛋麵等等，都是極為普遍、極受歡迎的家常菜。番茄還可以拿來拌沙拉，或是榨成果汁，或是單純的作為水果，都很合適，是一個非常深入百姓生活的蔬果。

然而，也許大家不知道，對於中華美食來說，番茄是一種外來食品，根據古籍記載，是在明

朝萬曆年間（距今四百多年以前），隨著西方傳教士來到中國。因為番茄來自西方，模樣又有點兒像中國人熟悉的柿子，所以又被稱做「西紅柿」、「洋柿子」等。

來到中國以後，有好長一段時間，都沒人會去吃它，不知道這和明朝農學家王象晉（西元1561～1653年）有沒有關係；王象晉生活在萬曆年間，他編撰的《群芳譜》被公認是明朝一本相當權威的農業著作，他在書中把番茄稱做「番柿」，並且說「生食之，剌人喉」，居然會有刺喉嚨之感，這當然是一種相當糟糕的體驗了。總之，一直到清末，番茄在中國始終還停留在觀賞植物的階段。

或許是因為這種一年生或多年生的草本植物，就算果實還算可愛，但它既有強烈的氣味，又長著黏質腺毛，無論從外觀上看起來以及聞起來都不太美妙，所以其實西方人開始吃番茄的歷史也並不久，

也就是十七世紀以後的事。（中國在十七世紀中葉以前是明朝，中葉以後是清朝，所以算算時間應該是從西方人開始吃番茄之後不久，番茄就來到中國了。）

番茄最早生長於南美洲，主要在祕魯和墨西哥，由於生長在森林裡，果實又是那麼嬌艷的紅色，所以一直被當地人視為有毒。這大概也是基於生活經驗得來的判斷吧，因為色彩鮮豔的蘑菇往往就是有毒的啊。

既然沒人敢吃，就一直只用來觀賞。到了十六世紀，一位英國的貴族到南美洲旅遊，見到這種在英國沒有的觀賞植物，很是喜歡，便將它帶回英國，還作為禮物送給他的情人伊莉莎白女王（西元1533～1603年），於是番茄就被稱為「愛情果」、「情人果」。漸漸的，很多人都時興把番茄種在莊園裡，再把果實做為愛情的象徵送給愛人。

126

番茄就這樣開始在西歐慢慢普遍起來。

直到十七世紀，一位法國的畫家很喜歡番茄，多次畫過番茄，一天，他凝視著那紅紅的果實，心想，奇怪，到底是誰說這個果實不能吃呢？真的一定有毒嗎？……

畫家看著看著，實在按捺不住強烈的好奇心，最後一咬牙，決定要冒生命的危險來嘗嘗看……

一嘗之下，覺得甜甜酸酸，應該說是「甜中帶酸、酸中帶甜」，感覺好像也還好嘛。過了好一會兒，他發現自己真的還好，一點事也沒有，這才知道原來這個果實是可以吃的。

「哇！原來愛情果可以吃！」這個新發現，很快便傳遍了西方，後來義大利人率先將「愛情果」和肉醬一起搭配，做成佳餚，效果很好。

當中國人開始吃番茄以後，番茄很快便成為中華美食中相當重要的食材。番茄的品種很多，對土壤條件的要求又不嚴苛，種植並不困難，因此在中國的南方北方都有廣泛的栽培。

趣味蔬果小故事

菜瓜

落難書生成宰相

菜瓜是甜瓜的變種，別名「蛇甜瓜」，質脆肉厚，口味清爽，無論是榨汁、涼拌、醃製或炒食，都很合適，在夏天的時候更是大家飯桌上常見的食物，是一種非常大眾化的蔬果，在中國各地都有栽培。

呂蒙正（西元944～1011年），河南洛陽人，是北宋初年的宰相，為人寬厚正直，留下不少小故事，其中有一個就跟菜瓜有關。

呂蒙正出身官宦之家，父親是起居郎（這個官職是負責記錄皇帝的言行）。父親喜新厭舊，在呂蒙正還很年幼的時候，竟然和母親一起被父親從河南開封官邸給趕了出來，母子倆曾經流落到湖北、江蘇等地，生活非常艱難，但是母親一直非常重視兒子的學業，在那個年代，兒子恐怕也是她翻身的唯一希望，因此她竭盡所能讓兒子讀書，寧可自己討飯也要供兒子讀書。

呂蒙正深知母親對自己的期望，學習非常刻苦。他天資優異，教書先生經常誇讚他。

有一年臘月，快過年了，家家戶戶都忙著採辦年貨，眼看別人家都是一副喜氣洋洋準備迎新年的景象，就自己家是家徒四壁，只有母親好不容易乞討得來的一點兒米和年糕，呂蒙正望著這番悲慘的景象，不禁悲從中來，便寫了一副對聯貼在他們家的破門上。

這副對聯看上去像是謎語，是這樣的：

二三四五

六七八九

橫批是——**南北**

什麼意思呢？原來，在「二三四五」上面缺一個「一」，在「六七八九」後面又少一個「十」，而「一」和「衣」同音，「十」與「食」同音，所以這副對聯的意思就是說他們家缺衣又缺食，正好呼應橫聯「南北」也是缺「東西」。

呂蒙正在三十三歲考中了狀元，可是，如果不是一個大菜瓜救了他的命，他和母親的命運就要改寫，恐怕他早就餓死在赴京趕考的途

132

中了。

當時，他們母子是住在江蘇。呂蒙正隻身上路，要前往河南去京城開封赴考。為了省錢，他每天只吃一頓飯，晚上也捨不得去住客棧，而是露宿街頭，就這樣日夜兼程辛辛苦苦的趕路。

有一天，他來到蘇州，實在是太餓了，又累得要命，癱坐在一座橋下，不知該如何是好，忽然，一個大菜瓜從橋上掉下來，直接掉進了他的懷裡。

呂蒙正一愣，掙扎著坐了起來。他原本心想，橋上的失主應該馬上就會下來撿這個大菜瓜了吧，可是等了一會兒都不見任何人來，此時已經餓得頭暈眼花的呂蒙正，遂不管三七二十一，一口氣就把這個大菜瓜吃個精光，頓時便覺得又有了力氣，精神大振！

呂蒙正隨即繼續踏上趕考之路。這年，他金榜題名，高中了狀

元。

日後呂蒙正還來到蘇州，將那座橋命名為「落瓜橋」。

考中狀元之後，呂蒙正便步步高升，後來三次登上相位，被封為

許國公，授太子太師。

金瓜

牛郎送給織女的禮物

金瓜，是南瓜的俗稱，原產南美熱帶，在明代傳入中國，現在南北各地都有廣泛種植，不過以上海崇明島的金瓜最出名。

崇明島古稱瀛洲，位於長江入海口、同時也是長江與東海的交匯處，三面環江，一面臨海，是世界上最大的河口沖積島，全區地勢平坦，日照充足，氣候溫和，加上沖積地帶肥沃的夾沙黃土壤，很適合金瓜的生長。根據史料記載，早在明朝萬曆年間崇

明島就開始栽培金瓜，金瓜稱得上是崇明島的傳統特產，清朝乾隆皇帝（西元1711～1799年）下江南時，還曾經吃過這裡的金瓜。

崇明島的金瓜號稱「天下第一奇瓜」，哪裡奇呢？就在於它的瓜肉可以縷縷成絲，看上去很像海蜇，就連吃起來的口感也挺像，所以有很多人會將它稱之為「植物海蜇」。

根據「好東西一定是來自天上」的傳統思路，崇明島的金瓜也有一個故事，指出這裡的金瓜最早就是從天上掉下來的，準確的說是被王母娘娘扔下來的。

話說有一年農曆七月初七，牛郎織女鵲橋相會，臨別之際，牛郎送給織女一個漂亮的、偏橘紅色的南瓜（請注意，這個時候還只是南瓜），織女帶回家以後，把它掛在房內，怎麼也捨不得吃。大概天庭沒有什麼食物保鮮期這樣的問題，怎麼擺都不會壞吧，所以織女就這

樣每天睹物思情，看到這個南瓜就像是見到了牛郎一樣。

一天，王母娘娘突然駕到，要抽查織女的工作，織女擔心王母娘娘如果知道上回碰面時，牛郎送了自己這麼一個瓜，會不高興，可是這個時候又來不及把這個瓜給藏起來，情急之下，便趕緊用一塊剛剛織好的金色錦緞把南瓜給遮起來，想要混過去，可是失敗了，稍後還是被王母娘娘給發現了，當王母娘娘得知這個瓜是牛郎送給織女的以後，果然很不高興，哼！讓你們一年見一次已經很好了，居然還敢偷偷送禮物，也不事先報備，萬一下次送了什麼天庭違禁品怎麼辦哪！

王母娘娘一火大，抓起這個瓜就朝窗外拋了出去！

織女搶救不及，眼睜睜的看著寶貝瓜就這麼從雲層直直往下掉……

傳說，這個瓜就這樣落到了崇明島，而且，因為被織女那塊金色

的錦緞一遮，瓜皮就變成了金黃色，這就是我們今天看到的金瓜。

從此，金瓜就在崇明島落地生根了。

這個故事還有一個小尾巴。當牛郎知道自己送的瓜掉到崇明島之後，還曾經騎著牛來到島上尋找。現在島上有一個地方叫做「牛蹄塘」，據說就是牛郎在降落崇明島的時候，他所騎的牛一腳給踩出來的。

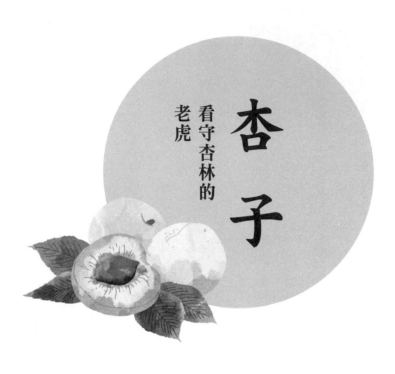

杏 子

看守杏林的
老虎

杏是一種適應性很強、壽命也很長（動輒可達百年以上）的喬木，原產於新疆，是中國最古老的栽培果樹之一，所以我們在古籍中不時就會看到它，譬如兩千多年以前「至聖先師」孔子（西元前551～前479年）就是在杏樹環繞之中講學等等。直到現在，杏仍是相當重要的經濟果樹，也是常見的水果，營養極為豐富。

和杏有關的故事，最多都是

集中在三國時期一位閩南籍醫生董奉（西元220～280年）的身上。我們用「杏林」一詞來形容醫學界，就是源於董奉。

相傳董奉醫術高超，又宅心仁厚，為人治病從不收取錢財，只要求患者種杏樹，每當治好了一位重病患者，便會有五棵杏樹被種植，若是治好輕症患者就種一棵，這樣過了十年，種下的杏樹已經多達十幾萬棵，可見他真是救人無數，這些杏樹鬱然成林，相當壯觀。於是，後世醫家便都自稱「杏林中人」。

每到夏季，當杏樹上果實累累的時候，看上去金黃一片，非常好看。待杏子成熟，董奉就會請人把它們通通摘下來賣掉，換成稻穀，然後留下夠自己吃的一部分，其他的稻穀就都拿來救濟窮人。

董奉的醫術之高，就連森林裡的動物都知道。

有一天，董奉的門前來了一隻大老虎，大家都被嚇得魂飛魄散，

四處奔逃，董奉也立刻教僕人關上大門，然後和大家一起躲了起來。

可是，說也奇怪，那隻大老虎似乎是專程找上門來的，就那麼非常溫馴的坐在門前，時不時晃晃腦袋，張大著嘴，發出痛苦的聲音。

躲在屋裡的董奉從門縫裡偷看，愈看就愈覺得大老虎沒有一點攻擊性。忽然，一個念頭冒了出來——

董奉心想，大老虎看起來好像很難受，難道牠是來求助？

再仔細一瞧，從老虎張大的嘴巴裡，董奉突然發現了異樣，好像有什麼東西卡在那裡。

董奉說，這頭老虎好像是來找我幫忙的，我出去看看吧。

大家一聽，都大吃一驚，紛紛說，什麼！你瘋了！這不是去送死嗎？千萬不能出去，一出去一定就會被老虎給咬死！

可是仁慈的董奉還是說，不會吧，我覺得牠看起來很痛苦，一定

142

是急需我的協助。

可惜董奉不是杜立德醫生，要不然就可以直接問問大老虎，你是不是喉嚨不舒服？是不是卡住了什麼東西？很疼吧！是不是想要我幫忙啊？

後來，董奉不顧眾人的強烈反對，還是大著膽子開了門，慢慢朝老虎走過去……結果，湊近一看，老虎的喉嚨裡果然卡著一根骨頭，上不上、下不下的，難怪老虎會那麼難受。

董奉幫老虎把那根骨頭取了出來。（想必得把手伸進老虎的嘴巴裡……）

從此，大家就經常看到這隻老虎在董奉的杏林裡轉來轉去，好像在為董奉看守杏林。而一些中藥堂會掛著「虎守杏林」的匾額，就是這麼來的。

竹筍

孟宗哭竹

「竹筍」也稱為「筍」，就是竹的幼芽。中國人吃竹筍的歷史很久，至少有兩千五百年以上至三千年的歷史。

竹筍自古就被視為「菜中珍品」，不過不宜單獨烹調，單獨烹調則味道不佳，會有一種苦澀感；可是如果與肉類、海鮮等葷食一起烹調，譬如竹筍燜肉、干貝燒冬筍、春筍蝦仁等，或是與食用菌、根菜類等素菜一起燒，作為一道素食，味道就很鮮美。

冬筍和春筍怎麼分呢？簡單來講，冬季埋在土裡的稱做冬筍，春季長出地面就是春筍了，所以農諺才會說「冬筍春筍同根生，稱呼不同時節分；待到來年春暖時，冬筍出土成春筍」。

早期大家應該不知道冬天也會有竹筍，因此有這麼一個故事。

話說在三國時期，吳國有一個大臣，名叫孟宗（西元218～271年），在少年時，一年冬天，父親死了，母親也病重，孟宗盡心盡力的照顧母親。母親向來很喜歡吃竹筍，有一天提到很想吃竹筍，母親很可能只是隨口一提，但孟宗就聽進了心坎裡，很想滿足母親的心願，可是這個時候是冬天，哪來的筍子呢？

可見在這個時候，大家都還不知道其實冬天也是會有竹筍的。

孟宗就一個人跑到竹林裡，扶著竹哭泣，過了一會兒，忽然聽到地裂之聲，隨即地面上就長出好幾個嫩筍。孟宗大喜過望，趕緊挖起

來帶回家，煮給母親吃。

這就是《二十四孝》中「孟宗哭竹」的故事。

後來有人作了一首詩：

淚滴朔風寒，蕭蕭竹數竿。

須臾冬筍出，天意報平安。

這就是當時大家對於「孟宗哭竹」這個事普遍的看法，都認為是因為上天有感於孟宗的孝心，所以在原本沒有竹筍的冬天，也讓孟宗找到了竹筍。

這個故事還有另外兩個版本。

一是說孟宗是在父親病故之後，繼母大約是心情不好，經常無故

打罵他，孟宗都默默的忍受，從來不曾頂撞繼母（如果繼母有兩個女兒，那就是中國古代男生版的「灰姑娘」了），一年冬天，繼母故意刁難孟宗，說自己想吃筍，教孟宗出去挖筍，孟宗沒有拒絕，冒著大雪來到竹林，邊挖邊哭，結果還真挖到了竹筍，原來是上天可憐他，特意命土地公去催促竹子提早長筍（土地公要管的事可真多啊）。

第二個版本裡，母親倒還是親生母親，但吩咐他在冬天去挖竹筍的不是母親，而是醫生，醫生看孟母病重，教孟宗去挖鮮竹筍來做湯，後來孟宗哭出了竹筍，並且把竹筍煮湯給母親吃了以後，母親的病果然很快就好了。按這個版本，這個醫生就太奇怪啦，明明這個時候大家都還不知道原來冬天也會有竹筍，怎麼做這種無理的要求呢？簡直是跟孟宗有仇啊！

百
合

食療與藥用兼具

百合原產於中國，主要

分布在亞洲東部，以及歐洲、

北美洲等北半球溫帶地區，目

前全球有一百多個品種，近一

半產於中國，也有不少是經過

人工培育出來的新品種，譬如

在花卉市場很受歡迎的香水百

合，就是人工培育出來的。

百合是一種多年生草本球

根植物，鱗莖富含澱粉，可以

食用，無論是素炒或是和其他

食材做搭配，都很受歡迎。

最初是怎麼發現百合可以吃的呢？

據說是在很久以前，東海（這是大陸與臺灣、朝鮮半島、日本九州島、琉球群島等邊緣海）有一夥海盜，經常在沿岸打家劫舍。一天，這些海盜又打劫了一個漁村，還把很多婦孺和糧食等物資通通帶走，放到一座孤島上，心想這樣他們就逃不掉了，根本不必留任何人看守。

海盜丟下這些無助的婦女和小孩以後，又立刻出發忙著要去別的地方繼續打劫，不過，這回他們的好運走到了盡頭，出海不久就碰上突如其來的驚濤駭浪，船翻了，這些壞蛋通通都淹死了。

被留在那座孤島上的人怎麼辦呢？一開始他們還可以靠著被海盜一起搶來的糧食裹腹，可是眼看糧食就快吃完了還沒等到救援，大家都愈來愈著急。於是，婦女們便合力在島上到處尋找一些可以吃的東

西。

一天，一個婦女挖到一些乍看頗像大蒜的東西。大概就是因為這個東西長得有點兒像大蒜，讓她們很有親切感與安全感吧，大家研究了半天，琢磨著這個東西應該是能吃的。煮熟一嘗，大家都覺得味道還不錯。

接下來，在糧食吃完以後，大家就挖這個東西來吃。一連吃了十幾天，有人發現自己原本一些咳嗽、失眠之類的毛病突然都好了，這才發現原來多吃這個東西對身體有益。

（百合確實一直也被作為藥用，中醫相信百合具有養心安神、潤肺止咳的功效，對病後身體比較虛弱的人尤其有益。）

靠著這個東西，這些婦孺終於撐到救援的來臨；一條漁船在經過孤島時，終於聽到了他們的呼聲，然後救了他們。

當漁人得知這十幾天他們就是靠著吃那個東西活下來時，大感驚奇，問那是什麼東西，婦女們說不知道啊，之前他們也沒吃過。漁人稍後在清點人數時，發現婦孺一共一百人，便說，乾脆就叫做「百合」吧。

後來，大家就把百合帶回家，種在菜園裡。百合就此出現在餐桌上。

最後，補充一點，說百合的根部長得像大蒜並不誇張，明朝傑出的醫藥學家李時珍（西元1518～1593年）也是這麼說的，李時珍在《本草綱目》中就如此形容百合：「其根如大蒜，其味如山薯」。

黃花菜

中國的母親花

黃花菜和百合一樣，在中國人的概念裡，既是花又是菜，作為花的時候有很高的觀賞價值，作為菜的時候又有很好的營養價值。

中國栽種黃花菜的歷史很久，已經長達兩千多年，在南北各地都有栽培，無怪乎在《詩經》以及其他古籍中都不只一次提到它，「萱草」、「忘憂草」，指的就是黃花菜。

我們先介紹一下「萱草」。

趣味蔬果小故事

《詩經疏》稱，「北堂幽暗，可以種萱」，這裡說的「萱」就是指萱草，而「北堂」是母親居住的地方（「高堂」這個詞在古代則是指父母），因此萱草一直被視為中國的母親花，它的花語就是「無私的母愛」。

擅寫母愛的唐朝詩人孟郊（西元751～814年）也曾經寫過一首「遊子詩」。

萱草生堂階，遊子行天涯；
慈母倚堂前，不見萱草花。

在古代，兒子要遠行之前會在自家院子裡種一株萱草來代表自己，讓母親看見萱草就像看見自己。這首詩的意思是說，萱草生長在

153

母親堂前的石階上，遊子在外漂泊行走天涯，慈祥的母親依靠在堂前觀望，只顧看著兒子是否歸來，而無視萱草。（萱草畢竟是代替不了兒子的，母親希望兒子能盡早歸來啊。）

北宋的蘇東坡（西元1037～1101年）也曾經寫過關於萱草的作品。

萱草雖微花，孤秀能自拔；

亭亭亂葉中，一一芳心插。

蘇東坡所描寫的「芳心」，就是指母親的愛心。

「忘憂草」這個名字又是怎麼來的呢？《詩經》裡講述了一個故事，說在很久很久以前，一個婦人因為丈夫遠征，就在家栽種萱草，

借以忘憂，從此世人也將萱草稱之為「忘憂草」。

不過，清朝的《本草注》對於「忘憂草」之名有另外一種解釋，

說是由於「萱草味甘，令人好歡，樂而忘憂。」

從這樣的描述就知道，萱是可以吃的，事實上無論是萱草也

罷、忘憂草也好，早就出現在很多的中華美食當中，只是作為食材我

們都叫它「金針菜」。

金針菜一般都是以乾製品來供食用，是很好的配菜，葷素皆宜，

譬如金針炒鱔片、金針燒豆腐，或是在做黃燜魚、燒豬蹄、燉雞湯、

炒素什錦等等，金針都是常見的配菜。按中醫的說法，黃花菜有消

炎、清熱等很多功效，因此它在藥膳中更是經常扮演重要的角色。

最後，我們再介紹三個小知識：

・在古代，以萱草代表母親，以椿代表父親（「椿」是一種樹

木），所以有「椿萱並茂」之說，比喻父母都很健康，出自莊子（約西元前369～前286年）〈逍遙遊〉。

· 有一句俗語，「等得黃花菜都涼了」，比方說「你的動作怎麼這麼慢啊，害我們等得黃花菜都涼了」，這是因為古代的宴席經常會在最後上一道黃花菜，產生醒酒的作用，設想一下，如果有一個人去赴宴，等他到的時候，不僅最後一道菜黃花菜都上了，而且還都已經涼了（表示已經上來一段時間了），這不是太慢了嗎？

· 「黃花姑娘」這個詞裡的黃花，倒不是指黃花菜，而是指菊花，還有就是由於古代未婚女子在梳妝打扮時喜歡貼黃花（用黃紙剪成各種花樣貼在臉上），或是用黃顏色在額上或兩頰畫上花紋，總之，「黃花姑娘」是比喻一個有節操的未婚女子。

趣味蔬果小故事

蕺菜

有魚腥味的植物

蕺菜明明是植物，奇怪的是，它的莖葉都有一股魚腥味，所以又名「魚腥草」。不知道是不是因為那股魚腥味頗有些刺鼻，蕺菜很少會有什麼蟲害，看來連蟲子也受不了那股味道啊。

可是，喜歡吃蕺菜的人，還偏偏就是喜歡這股特別的味道，大概就類似於喜歡吃臭豆腐的人都覺得「臭豆腐」很香，絲毫不會覺得臭，而不喜歡的人就覺得臭不可聞一樣，也就是「蘿蔔青

菜各有所愛」吧。

有很多貴州人就都很喜歡吃蕺菜，所以在貴州菜中經常可以看到蕺菜，譬如涼拌蕺菜、蕺菜炒肚片、蕺菜炒臘肉、蕺菜炒肉片、蕺菜炒香腸等等，都是餐廳裡很受歡迎的菜餚。

或許因為有一股異味，蕺菜也經常作為藥用，中醫說多吃蕺菜會有清熱、解毒、消痛等諸多療效。

有一個故事，把蕺菜特殊的異味以及它對人體的益處，做了一個結合。

話說從前，有一家三口，一個雙目失明的老婦，和兒子兒媳一起生活。小倆口對老母親很不好。

一次，老婦高燒、咳嗽，連續好幾天都不見好轉，可是小夫妻很不孝，母親都病成這樣了，他們非但不帶母親去看病，反而還認為母

親是裝病，一直大聲呵斥母親太嬌，指責母親一定是故意裝病，不想做家事。

這天，虛弱的老婦說想喝魚湯，小倆口罵得更凶了，說什麼也不肯給母親做魚湯。鄰居聽到了，很同情老婦，就特意送了兩條魚過來。結果，小倆口魚湯是煮了，卻兩個人自己吃掉了，然後到田邊採來一些帶著魚腥味的草，用這些草煮湯給母親喝，心想反正母親又看不見，只要有魚腥味就行了。

老婦果真一點兒也沒察覺，直說好喝，喝了一碗又要一碗。隔天，奇怪得很，老婦的精神有了明顯的好轉，高興的說，一定是喝了魚湯的關係。小倆口都快笑死了，就說，好啊，你喜歡的話，我們天天煮魚湯給你吃。老婦人聽了，真是感動得不得了。

這樣一連好幾天，老婦人的身體竟然一天一天的好了起來，鄰

160

居來探病的時候，老婦人都還非常驕傲的告訴鄰居，兒子兒媳對她真

好，最近天天給她煮魚湯呢！

不用說，小倆口就是用蕺菜來煮湯，沒想到陰錯陽差，竟然讓母

親恢復了健康。

香菇

山珍之王

香菇這種食用菌（亦稱藥用菌），是中華美食中很好的輔料，幾乎可以和任何食材做搭配，譬如「香菇菜心」、「香菇燉雞」、「香菇蒸肉餅」、「香菇燒肉」等等都廣受歡迎，很多名菜諸如「佛跳牆」、「滿罈香」、「一品鍋」等等，在準備食材的時候更是都少不了香菇。

中國是世界上最早栽培香菇的國家，至少已有超過八百年以上的歷史，人們很早就認識到香

菇的食用和藥用價值，香菇是一種「食藥同源」的代表性食材。所謂「食藥同源」，簡單來講，就是說很多食物其實也就是藥物，食物和藥物之間並沒有什麼絕對的分界線（這裡所說的「藥物」，是包括了保健食品的概念）。

近代中國關於香菇的人工栽培幾乎遍及全國。至於目前世界上香菇主要的分布，是在太平洋西側的弧形地帶，北至日本北海道，南至巴布亞紐幾內亞，西到尼泊爾的道拉吉里山麓。現在大家食用的香菇，大多都是人工培植出來的，野生香菇極其稀少，當然，在「物以稀為貴」的原則下，不難想見野生香菇必定是十分昂貴，是「山珍」中的一員。（「山珍海味」中的「山珍」有葷有素，香菇就是屬於重要的「植物山珍」。）

或許是因為香菇的造型很可愛，像一把小雨傘，有一個關於香菇

的傳說，就運用了這樣的造型。

相傳在很久很久以前，有一個獵戶的女兒，名叫香姑，長得很漂亮。有一天，一個財主帶著很多家丁進山打獵，看到香姑，很是喜歡，便將她擄走了，可是，稍後香姑還是自己逃了出來（在逃出來之前，還先把那個壞蛋財主給宰了），一群家丁在後頭猛追，一直追到山裡，把香姑逼到一條絕路上，香姑的腳一滑，栽倒在一棵大樹的旁邊，正在危急之時，忽然從空中飄來一把褐色的小傘，香姑伸手一抓——

可惜，小傘沒有變成一個厲害的武器，幫她收拾那幫壞人，而是香姑轉眼就化作一縷青煙，變成一個碩大的香蕈，牢牢長在她栽倒的那棵大樹上。

據說，從此大家就把香蕈叫做香菇了。

（「蕈」是生長在樹林裡或草地上某些高等菌類植物，傘狀，種類很多，有的可以吃，譬如香菇，有的則是有毒，不能吃。）

在民間故事裡，總不乏小老百姓被強權迫害的故事，大概也是反應封建社會人民的苦難吧。

豆腐

煉丹時的意外發明

豆腐，又稱「水豆腐」，是中國最常見的豆製品，也是素食菜餚最重要的原料。

一般意義的豆腐，大多是用黃豆、黑豆和花生豆等富含較高蛋白質的豆類來製作。說起豆腐的製作，過程還滿複雜的，先將黃豆等去殼，洗淨，放入水中浸泡適當的時間，再加一定比例的水，將其磨製成生豆漿；將生豆漿用特製的布袋裝好，紮緊袋口，用力擠壓，將豆漿汁從布袋

中榨出來（這個步驟叫做「榨漿」）；生豆漿榨好之後，倒入鍋內，加熱煮沸至90～100℃，在煮豆漿的時候，要一邊煮、一邊不斷撇掉浮在表面上的泡沫……接下來，還要再經過好幾個階段，才能製作完成。

豆腐到底是誰發明的？歷來有好幾種不同的說法，但流傳最廣的版本，說是西漢淮南王劉安（西元前179～前122年）發明的，譬如《本草綱目》中就記載：「豆腐之法，始於前漢淮南王劉安」，也就是說，豆腐問世已經超過兩千一百年了，很驚人吧！

劉安是漢高祖劉邦（西元前256～前195年）的孫子，是西漢文學家、古琴演奏家和發明家，在發明方面的貢獻，主要就是指他發明了豆腐，還有他是世界上最早嘗試熱氣球升空的實踐者。

他對研究長生不老之術也很有興趣，相傳他在仙丹煉成、得道升

天之後，連家裡的雞呀狗呀吃了他的仙丹，也一起跟著升了天。這就是「一人得道，雞犬升天」的典故，後來被用來比喻只要一個人做了官，其他跟這個人有關係的也一起都得了勢。

相傳劉安就是有一回在與方士們一起研究煉丹的時候，無意間製造出了豆腐，接下來，劉安想必是自己先嘗過了（想想這也頗需要勇氣的），覺得味道不錯，然後再不斷琢磨改進，才得出一套完整製作豆腐的方法，然後教給大家。

豆腐不僅在中華美食中運用得很廣，在唐朝傳入日本、宋朝傳入朝鮮之後，也深受鄰國百姓的喜愛。十九世紀以後，豆腐又傳入歐洲、非洲、美洲等地區和國家。到了二十世紀中後期，隨著歐美地區素食主義、健康飲食之風大盛，豆腐更是開始風靡西方。

芋頭

古人的儲備糧食

芋頭是中華美食中常見的食材，吃法很多樣，譬如「芋頭燒肉」、「芋頭排骨」、「芋頭粉蒸肉」、「芋頭湯」、「芋頭糯米粥」、「芋頭餅」、「芋頭糕」、「芋頭酥」、「芋頭丸子」……都是非常家常的菜餚。

在中國文化中，大家還特別喜歡在中秋節吃芋頭，這有好幾個原因，包括在中秋節前後的芋頭品質最好；芋頭的形狀是圓圓的，象徵全家團圓；「芋」和

「遇」同音，過節時吃芋頭可以討個好兆頭，期待出門見喜，遇見好人好事。

在古代，芋頭還是很好的儲備糧食，因為蝗蟲是不吃芋頭的（原來蝗蟲還這麼挑嘴），這可真是一般農作物所沒有的特點，再加上芋頭富含澱粉，因此就做為備荒作物廣為種植，必要的時候可以救命。

關於「芋頭救命」以及「中秋吃芋頭」，有一個故事，是與東漢建立者、也就是漢光武帝劉秀（西元前5～57年）有關。

漢朝前後四百多年，但是因為王莽（西元前45～23年）篡漢，建立新朝（為期十五年），所以被攔腰砍成了兩半，漢高祖劉邦（西元前256～前195年）所建立的大漢王朝史稱西漢（西元前202～8年），漢光武帝劉秀打敗王莽，所建立的王朝史稱東漢（西元25～220年）。

劉秀是劉邦的九世孫。由於王莽倒行逆施，天下大亂，劉秀隨著哥哥劉縯（西元前16～23年）打著「復高祖之業，定萬世之秋」的旗號起兵。

西元二五年，劉秀公開與其他同樣是反對王莽的勢力決裂，尊奉漢室，定都於洛陽（今河南洛陽），開啟了東漢，這年劉秀三十歲。

話說在建立東漢之前，一次在戰鬥中，劉秀的軍隊被圍困在一座山上，糧草用盡，士兵們一個個都饑餓不堪，這時，王莽的軍隊發起致命的一擊，悍然採用火攻，放火燒山，想要趕盡殺絕。幸好上天眷顧劉秀這一方，突然下起一陣大雨，及時澆滅了大火。

等到雨停之後，怪事發生了，泥土裡居然散發出陣陣清香。

劉秀問，咦，什麼東西這麼香？大家也都聞到了，是那種好吃的東西才會有的香味啊，聞得都快要流口水了！因為他們已經早就都快

172

餓扁了！

於是，大家立刻到處尋找，不一會兒終於有了驚喜的發現，原來是地下的芋頭被燒焦之後所發出來的香味！

劉秀先拿起一個燒熟的芋頭，剝去外皮一嘗，感覺味道很好，趕緊下令叫士兵們火速挖出芋頭來充飢。

幸虧及時發現了芋頭，士兵們在狼吞虎嚥的飽餐一頓之後，頓時就恢復了力氣，士氣大振，遂在劉秀的指揮之下突圍下山，取得了勝利。

由於這天正好是農曆八月十五，傳說這也是中秋節要吃芋頭的原因之一，因為在劉秀做了皇帝以後，特別下旨要大家每逢中秋就吃芋頭，做為紀念。

紅薯

李時珍認證的長壽食品

紅薯是一種營養齊全且豐富的天然食品，在明代就被醫藥學家李時珍（西元1518～1593年）列為「長壽食品」，在古代這恐怕是最權威的認證了。

紅薯有很多別名，譬如地瓜、山芋、甘薯、番薯等等，從「番薯」這個名字中的「番」，就可以知道它應該是來自國外。確實如此。紅薯最早種植於美洲中部墨西哥、哥倫比亞一帶，在大航海時代（西元十五至十七世

174

紀），由西班牙人帶到菲律賓等國栽種，紅薯就從西方來到了亞洲，然後大約在明朝萬曆年間（十六世紀下半葉至十七世紀上半葉），分三條路線進入中國，分別是從雲南、廣東和福建，其中福建這條路線對於日後紅薯遍及中國的影響最大。

話說在明朝，福建省福州府長樂縣（今福州市長樂區）青橋村有一個人，名叫陳振龍（約西元1543～1619年），出身書香門第，從小就喜歡讀書，在還不到二十歲的時候就考中了秀才，可是後來就一直沒有辦法更上一層樓。陳振龍到這裡的人生際遇跟蒲松齡（西元1640～1715年）似乎還挺像的，蒲松齡十九歲中了秀才以後，在科舉之路也就止步，沒法再締造更好的成績。但有道是「行行出狀元」，後來蒲松齡是以《聊齋誌異》留名青史，陳振龍則是因紅薯，他是「中國引種番薯第一人」，被稱為「甘薯之父」。

只不過，陳振龍把番薯引進中國的經過不是那麼的光彩。

話說由於總是考不到更好的成績，陳振龍心灰意冷，乾脆棄文從商，到呂宋島（今菲律賓）去經商。後來他的兒子陳經綸也去了。父子倆在當地看到一種在中國不曾見過的塊根作物，叫做甘薯，它的塊根跟一個成年人的拳頭差不多大，皮色朱紅，心脆多汁，生熟都可以吃，更重要的是，他們發現甘薯的產量很高，擁有耐旱、對土壤環境適應性極大等優點，實在是一種很不錯的農作物，想到家鄉福建山多田少，土地貧瘠，經常會有糧食不足的問題，於是就想，如果能夠把甘薯引進中國，不是就可以造福地方父老了嗎？

於是，父子倆先悄悄學會了種植紅薯的技術，然後不顧西班牙殖民統治者的禁令，於萬曆二十一年（西元1593年），按史籍記載，「取薯藤絞入汲水繩中」，並在汲水繩表面塗抹汙泥，避人耳目，再

經過七天七夜的航行，終於把紅薯祕密帶回了福建廈門。

紅薯一到中國，立刻就顯示出它適應力強、簡直是「無地不宜」的特點，產量很高，經常「一畝數十石」，這是什麼概念呢？書上記載，「勝種穀二十倍」！

再加上「潤澤可食，或煮或磨成粉，生食如葛，熟食如蜜，味似荸薺」，很受歡迎，於是很快就逐漸向內地傳播。

在西元第十七世紀初，江南因水患嚴重，糧食歉收，番薯拯救了很多老百姓的性命。這時，明朝大臣、同時也是科學家的徐光啟（西元1562～1633年）因父喪正待在家鄉上海，在得知福建等地種植的番薯是救荒的好作物之後，便把番薯從福建引種到上海，隨之向江蘇傳播，也取得很不錯的收成。

徐光啟一生關於農學方面的著作頗多，除了極具代表性的《農政

全書》，還特別寫了關於番薯的《甘薯疏》。

不過，後來番薯之所以能夠遍及中國，主要仍是陳振龍子孫的貢獻。陳振龍本人在把紅薯帶回中國之後，過了二十幾年辭世，子孫都繼承延續了他的遺志。

比方說，在明末清初，他的孫子陳世元和友人一起到山東古鎮試種紅薯，取得了成功。接著，陳世元又在膠州濰縣等地（也在今山東）傳播種植紅薯的經驗，並且派他的兩個兒子到河南朱仙鎮等地推廣種植，又到北京郊區試種，成績都很好，尤其是碰到農作物普遍收成都不好的荒年，就更能展現紅薯的優點。

乾隆五十一年（西元1786年），在紅薯進入中國將近兩百年之際，清廷下令全國各省都要種植紅薯，紅薯終於遍及全國，慢慢成為僅次於稻米、麥子、玉米之後第四大糧食作物。

紅薯這種一年生的草本植物不僅是高產，且適應性很強的糧食作物，也是食品加工、澱粉和酒精製造工業的重要原料，它的根、莖、葉還是優良的飼料。

說來也很有意思，本來是作為豬飼料的番薯葉，在近代以後開始頻頻出現在大家的餐桌，成為廣受歡迎的蔬菜……時代真是不一樣了！

葫蘆

收妖避邪的法寶

葫蘆真是一種神奇的植物。

新鮮的葫蘆皮是嫩綠色的，果肉是白色的，如果是在未成熟的時候收割，可以做為蔬菜來食用，如果是在成熟以後，那就失去了食用的價值，可是因為外殼會木質化，成為中空，又可以做成各種容器。

工藝葫蘆始於唐朝，至宋朝成熟，在明清十分興盛。中國人喜歡諧音，「葫蘆」的諧音就是「福祿」，自然很受歡迎，人們

都喜歡在家中擺放幾個天然的葫蘆，認為葫蘆「嘴巴小、肚子大」的外形，有「化煞收邪、趨吉避凶」的妙用；也有不少人會用紅線把五個葫蘆綁成一串，稱做「五福臨門」……總之，葫蘆一直被視為是吉祥之物。

葫蘆喜歡溫暖和避風的環境，是世界上最古老的作物之一，因此在遠古的故事中就不乏它們的蹤影。

在這裡，我們就講兩個中國上古神話中出現的葫蘆吧。

‧傈僳族的葫蘆

傈僳族屬於蒙古人種南亞類型，主要分布在中國雲南、西藏與緬甸北部克欽自治邦交界地區，其餘則散居在中國雲南其他地區，還有印度東北地區、泰國與緬甸交界地區。

相傳在遠古時期，天地混沌，幾乎是相連在一起，人們成天都得

彎著腰走路，要不然一不注意腦袋就會碰到天。

有一天，一個人不小心撞到了天，碰疼了腦袋，脫口抱怨道：

「真是的，這個天就不能高一點嗎！」

老天爺聽到這個抱怨，非常生氣，好哇！居然敢埋怨我！看我不給你們一點厲害瞧瞧！

於是，天空忽然降下大雨，而且一下就是九天九夜不間斷，人間轉眼就成了一片汪洋。一對兄妹躲在一個大葫蘆裡，隨著洪水漂流。

不知道過了多久，兄妹倆覺得一切都平靜了，便從葫蘆裡出來，非常驚訝的發現，天和地竟然分開了！現在天空變得那麼的高，地也不再是那麼的混濁，而且大地還出現了高山、平原、河流、森林……他們的葫蘆正擱淺在泥灘上。

經過這場大洪水，所有的人都死光了，只剩下兄妹倆。他們就這

樣相依為命。

幾年過去，兄妹倆長大了，哥哥對妹妹說，現在這個世界只有我們兩個人了，看來只好我們兩個結婚了，妹妹連連拒絕，不行不行，我們是兄妹，怎麼可以結婚，哥哥說，可是如果我們不結婚，就不能繁衍下一代了！妹妹說，我不管，反正就是不行，那是違反天道的，哥哥就說，那也許老天爺也贊成我們結婚呢？

妹妹說，好，那我們就來測試一下吧。她舉起自己的一根骨針對哥哥說，如果你的箭能夠射穿我這根骨針的孔，就表示老天同意，我就嫁給你。

哥哥聽了，立刻拉弓瞄準，一箭就射穿了骨針的孔。

妹妹一看，趕緊說，不行不行，我剛才沒有想好，是亂說的，不算不算！

她重新又想了一個點子，指著一副磨盤說，這樣吧，我拿磨心，你拿磨軸，我們把它們同時滾下山，如果它們滾到山下就會自己合在一起，那就表示老天同意我們結婚。（似乎有一點像拜拜的時候要「問杯」。）

哥哥說好啊，我們就來試試看。

妹妹心想，這是不可能的事，然而，結果卻出乎她意料之外；磨心和磨軸滾到山下之後，竟然奇蹟般的會合到一起了。（大概老天爺只差沒親口跟妹妹說，不好意思，之前一不小心把別人都淹死了，你只好委屈一下了。）

兄妹倆就這樣結婚了。婚後，他們陸續生了五個孩子，後來分別成了漢族、傈僳族、彝族、獨龍族和怒族的祖先。

在這個故事中，最重要的道具當然就是那個大葫蘆，如果沒有

它，兄妹倆也跟其他人一起淹死了，那就沒有後面的故事啦。

・華夏民族的葫蘆

這是華夏民族、關於伏羲和女媧的故事，他們倆也是兄妹通婚，然後生兒育女。

這個故事和前面傈僳族那個故事有些類似，而且不止一個版本，我們就講其中一個版本。

話說一開始也是有凡人對上天不敬，上天十分惱怒，便下令雷神用洪水把人間毀滅。

這裡說的雷神，不是雷公，雷公是負責下雨的，長得跟鳥一樣，嘴巴尖尖的（所以《西遊記》裡的孫悟空才會被形容是「毛臉雷公嘴」）；而雷神是一個巨人，有著龍的身體，住在水裡，一個叫做雷

澤的地方，所以也有人稱他為「雷澤神」，他高興起來拍拍自己的肚皮時，也會發出活像打雷的聲音。

雷神接到這樣的命令很是著急，因為他還有一兒一女，就是伏羲和女媧，可怎麼辦呢？

雷神當然要救自己的兒女。於是，他給了伏羲一顆葫蘆種，要伏羲趕快種起來。這顆葫蘆種可真神，生長的速度奇快無比，種下去之後，一個時辰就扎根了，兩個時辰就發芽了，三個時辰生枝，四個時辰開花，五個時辰結葫蘆，六個時辰就長大了！而且長得好大，裡頭至少能夠容得下兩個人，接下來，七個時辰掐不動，八個時辰這個葫蘆就成熟了。

還記得吧，我們前面說過，葫蘆成熟以後外殼會木質化，變成中空，於是伏羲、女媧兄妹倆趕緊在葫蘆上開了一個蓋，打開來，然後

把一些吃的穿的用的一起放進葫蘆裡，還帶上兩個雞蛋和兩顆白果。

在躲進葫蘆之前，伏羲還到處提醒大家，說洪水馬上就要來了，趕快逃命吧！可是，沒人相信。伏羲無奈，只好帶著女媧躲進了葫蘆裡，並且蓋上了蓋子。

他們在葫蘆裡待不到半個時辰，就聽到外面下起了傾盆大雨，連續下了九天九夜。

直到一切平息，兄妹倆打開葫蘆一看，世界已成一片汪洋，只有他們逃過了一劫。

後來，他們把兩個雞蛋暖啊暖的，孵出了一對雞，再把兩顆白果種在地上，從此，世上才有了雞和白果樹。

有一點需要解釋的是，很多資料都會說伏羲的父親是燧人氏，這又是怎麼回事呢？

相傳在上古時代，華胥國有一個叫做華胥氏的姑娘，有一天到雷澤去玩，偶然看到一個巨大的腳印，好奇的踩了一下，居然就這樣有了身孕，懷孕十二年以後生下一個兒子。這個孩子的外貌非常奇特，有著人的腦袋和蛇的身體，取名為伏羲。

關於「雷神是伏羲的爸爸」這樣的說法，大概就是這麼來的。想想看，前面我們說過，雷神住在雷澤，是一個巨人，人首龍身，都跟這個姑娘踩巨人腳印的故事有所印證，而相傳伏羲是「人首蛇身」似乎就更有關聯了，蛇不是向來都被中國人視為是「小龍」嗎？

上古傳說幾乎都是不可考，不過伏羲一直是華夏民族最早有文字記載的創世神，而且一般都說伏羲的父親是燧人氏。所謂「燧人氏」，其實就是遠古掌握了用火技巧的部落，他們打敗了伏羲母親華胥的部落，並且和華胥結合，生了伏羲，伏羲長大以後把燧人氏的用

188

火技巧發揚光大，並逐步統一周邊的部落，成為華夏的祖先。

由於燧人氏所掌握的用火技巧在遠古人類看來，簡直就是一項神蹟，火光看來也很類似天空中的雷，所以就被很多人神話為「雷神」。

關於葫蘆，還有一個故事一定要介紹一下。

很多醫院都會掛著「懸壺濟世」的匾額，這四個字是稱頌醫者救死扶傷的高尚美德，出自《後漢書・方術列傳・費長房》，有兩千年左右的歷史。

費長房曾經做過小吏，是東漢著名的方士，「方士」一詞在這裡主要是泛指從事醫、卜之類職業的人。

話說有一天，市裡來了一個老翁擺攤賣藥。老翁童顏鶴髮，看起來仙氣飄飄。他的藥非常靈驗，病患買了之後，才剛服下去，病就好

了，眾人皆嘖嘖稱奇。

費長房覺得老翁必定不是普通人，就一直盯著他瞧。結果，等到市集結束，人潮散去，費長房親眼看到老翁竟然縱身跳進一個之前掛在牆上的葫蘆裡。費長房十分驚訝，這下更確定老翁不是普通人了。

等到老翁再次出現，費長房就趕緊上前表明想拜老翁為師的心意。老翁最初沒有答應，後來在費長房一再懇求之下，被費長房的誠意所感動，就領著費長房一起進了葫蘆。

葫蘆裡別有洞天，宛若仙境。費長房在葫蘆裡跟著老翁學習了十幾天，把老翁的醫術通通都學會了。

等到費長房從葫蘆裡出來，這才發現原來人間已過了十幾年，他的父母都已經過世了。

從此，費長房就運用跟仙翁學來的醫術，行醫救人，於是就有了

「懸壺濟世」的說法。

此外，古代的藥店經常用葫蘆來裝藥，所以才會有「不知道葫蘆裡賣什麼藥」這樣的俗語，意思是說，不知道對方打什麼主意。

美食典故小學堂

美食的由來、歷史與傳說

壹 鼎湖上素

「鼎湖上素」是廣東地區特色傳統名菜之一，是粵菜素食菜譜中的上品。在這菜名中，「上素」表示這是高級菜，「鼎湖」則是地名，位於廣東省中部偏西，西江下游，是今天肇慶市中心城區重要組成部分。

這道菜是廣州菜根香素菜館的拿手名菜，不過比較特別的是，按餐館的說法，並不是他們自己的創意，而是跟當地鼎湖山慶雲寺裡的一個老和尚學的，至於時間則有明末和清初兩種說法。

也就是說，「鼎湖上素」最初其實是一道齋飯。

「齋飯」最初的本意是指施給僧尼吃的飯食，但大多數寺廟都會為香客準備齋飯。很多人只要去廟裡燒香，都喜歡順便在廟裡吃一頓齋飯，既表示讓自己身心潔淨，也表示對神的恭敬之意。不過一般齋飯都比較簡單，可是當年慶雲寺一位老和尚卻別出心裁做了一道大菜。

這道菜用了很多食材，而且是很有講究的選用，以「三菇」和「六耳」為主（不是「三姑六婆」）。

「三菇」是指北菇、鮮菇和蘑菇。

「六耳」是指雪耳、黃耳、石耳、木

耳、榆耳和桂耳。

再將「三菇」、「六耳」搭配髮菜、竹蓀、白果、蓮子、銀針、欖仁、鮮筍、生筋等等，然後用紹酒、醬料、芝麻油等調味料，逐樣煨熟，再整整齊齊的排列成十二層，每一層都鮮嫩爽滑，更不用說都很有營養。

「鼎湖上素」一上桌，看上去就像是一座小山似的，光是這種架勢就毫無疑問是一道大菜啊！

這道美食的設計，正好可以呼應慶雲寺的特色。慶雲寺位於鼎湖山天溪山谷，始建於明末崇禎九年（西元1636年），是嶺南四大名剎之一。在慶雲寺建成兩個半世紀之後、光緒十九年（西元1893年），慈禧太后（西元1835～1908年）在臨近要過六十大壽時，曾經敕賜「萬壽慶雲寺」的匾額，並對寺廟進行了修護。

蓋在山上的慶雲寺，是一座頗具規模的寺廟，占地五千六百多坪。由於是依山而建，因此依地勢分成七級，第一和第二級是花園，從第三級開始至第七級是寺院建築群，建築面積達三千坪，擁有一百多間殿堂房舍。

再看看「鼎湖上素」這道菜，如此層次分明，確實很能讓人聯想到慶雲寺，真是別具匠心。來慶雲寺燒香，然後大家一起吃「鼎湖上素」，非常應景。這麼一道色香味俱佳，又別具特色的美食，自然是素食菜譜中的精品了。

貳 魚咬羊

「魚咬羊」是安徽蕭縣地區的傳統名菜。蕭縣位於安徽北部，有安徽的北大門之稱。

這道美食從菜名一望即知主要食材一定是魚肉和羊肉，同時，有魚有羊，味道必定十分鮮美，因為「鮮」這個字不就是由「魚」和「羊」所組成的嗎？

只是，魚的個頭要比羊小那麼多，為什麼會是「魚咬羊」而不是「羊咬魚」呢？

「魚咬羊」應該頗有歷史，因為關於這道美食的典故，有一個居

然是跟孔子（西元前551～前479年）有關，而孔子可是兩千五百年以前的人了。

相傳當年，孔子周遊列國，宣傳自己「為政以德」的理念，就是說孔子主張應該用道德和禮教來治理國家，這是最高尚的治國之道，這種治國方略也叫作「德治」或「禮治」，可惜孔子辛苦了半天，各國為政者對於這套理念都興趣缺缺，反應冷淡，都認為太過曲高和寡，而且就算有用，感覺也太慢了，很難在短時間之內就看到效果。

孔子幾乎可以說是到處碰壁。由於缺乏支持者，有時他和隨行的弟子還會陷入瀕臨斷糧的窘境。一天，就是在食物已嚴重短缺的情況之下，一個學生好不容易討來一小塊羊肉和幾條小魚，因為無論是羊肉或是小魚，分量都太少了，很難單獨料理弄成兩道菜，於是乎乾脆就將這些材料放在一起煮，做成羊肉燴魚湯，結果滋味出奇得好，後

來這樣的作法就流傳下來，有人稱之為「鮮燉鮮」。

不太明白為什麼這個故事要扯上孔子，而且也沒有對「咬」這個字有所交代。下面這個故事就針對「咬」這個字，尤其為什麼會是「魚咬羊」而不是「羊咬魚」做出了解釋。

這個版本的時間背景是設定在清代。話說清代徽州府有個農民，一天帶著四隻羊乘船渡江，由於船艙擁擠，一不小心一隻可憐的羊就掉進水裡，隨即就淹死了。這時，一群魚便蜂擁而至，搶食羊肉（怎麼有一點食人魚搶食的感覺……），沒一會兒，這群飽餐了一頓的魚被附近一條漁船捕獲，漁人把魚帶回家後，覺得今天打到的魚看起來跟往常不大一樣，肚子都鼓鼓的，好像塞了什麼東西似的。

他好奇的把魚腹切開一看——哎呦！原來裡面都塞滿了羊肉！

（但是故事沒有說漁夫是怎麼知道那是羊肉……）

200

後來，漁夫就得到一個靈感，從此經常在買魚的時候也順便買一些羊肉，然後烹調時把魚的內臟都去掉之後，就往魚肚子裡塞進碎羊肉，或是碎羊雜，這樣來煮，不僅魚不腥、羊不羶，滋味還特別的好。

據說後來很多人都學著這樣的做法，慢慢的這就變成徽菜中一道頗具特色的美食了。

叁 涮羊肉

「涮羊肉」屬於京菜，如果是冬天到北京，肯定要吃「涮羊肉」。按中醫的說法，由於羊肉性溫，溫中暖腎，益氣補血，在寒冷的冬天只要吃了「涮羊肉」，全身都會暖呼呼的。

不過，也有中醫說，羊肉偏燥，如果吃得太多容易「上火」，如果是體質偏熱或是感冒的人，都不適合多吃。

「涮羊肉」其實就是羊肉火鍋，有人建議不妨在火鍋裡放一些菊花瓣，這樣不但鍋裡會有菊花的芳香，菊花還可以幫忙清熱解毒。

所謂的「涮」，是指一種特定的吃法，就是把肉片等等放在開水

裡燙一下就取出來，然後蘸著佐料吃。既是肉片，當然就不限於只吃羊肉，什麼肉片都可以，據說「涮羊肉」的前身是涮兔肉，是在涮野兔的基礎之上發展起來的，南宋書籍中提到過關於涮兔肉的吃法，感覺就跟「涮羊肉」非常接近。

而後來「涮羊肉」之所以會這麼風行，據說是跟元世祖忽必烈（西元1215～1294年）有關。

忽必烈是元朝的開國皇帝，他在西元一二七一年建國號為大元，確定以大都（今北京）為首都，三年後命大將伯顏（西元1236～1295年）大舉伐宋，經過八年的征戰，至西元一二七九年徹底消滅了南宋殘餘的勢力，終於完成全國的大統一。

在建立元朝的過程中，忽必烈自己當然也不時就會遠離蒙古草原南下征戰，功業彪炳。據說有一回，忽必烈忽然強烈的思念起草原，

很想吃家鄉菜清燉羊肉，便命部下宰了好幾隻羊，交給隨軍廚師去烹調，打算慰勞將士。

沒想到，就在香味陣陣傳來，大家都口水直流的時候，有士兵跑來報告，說敵軍突然出現，就快到了！

忽必烈十分懊惱，眼看就快到嘴的羊肉竟然吃不成了！真是氣死人了！

廚師見狀，立刻在羊肉上挑了幾個好部位，迅速切成薄片，投入已經煮沸的高湯裡，再拿飯勺攪動幾下撈起來，盛在碗裡，然後快手快腳加入一些調味料拌了幾下，就送到忽必烈的面前，忽必烈大口吃了幾片，覺得味道真好，便命大家趕緊自己動手。

就這樣，忽必烈和將士們在作戰之前居然還可以大快朵頤一番。

據說後來這樣的作法就流傳了下來。

「涮羊肉」有幾個特點，包括選肉很嚴格，一隻羊的身上適合涮的部位只有百分之四十左右（這大概就是傳說中當年忽必烈的軍廚所切的好部位）；肉要切得很薄，每片的厚度不超過零點一公分；調味料很多，大家可以充分依據自己的口味做調配；在吃的時候，還要注意順序，一般都是先涮比較肥的肉，涮到湯濃味鮮之時才涮比較瘦的肉，等吃到七八成的時候再開始涮些白菜、青菜、細粉絲等等，吃起來會特別的爽口。

肆 羊雜碎湯

陝西是中華民族和華夏文化重要的發祥地之一，曾有西周、秦、漢、唐等十幾個政權都在陝西建都。陝西省會西安，古稱長安、鎬京，位於黃河中游，東鄰山西、河南，西連寧夏、甘肅，南抵四川、重慶、湖北，北接內蒙古。

「羊雜碎湯」是陝西一道著名的小吃，只要去西安、去陝西旅遊，大家一定都不忘要嘗嘗這道美食。

「羊雜碎」又稱「羊下水」，羊是不會游泳的，羊一旦下水就必死無疑了，這個詞的重點不是「羊兒下了水」，而是「下水」，什麼

叫做「下水」呢？就是牲畜的內臟，所以不僅有「羊下水」，還有「豬下水」、「牛下水」等等，這個詞是源於過去人們在宰殺這些牲畜時，在案板下都會放置一個水桶或是大盆，便於順手把牲畜的內臟就這麼直接丟進水桶、大盆裡，後來大家就將這些牲畜的內臟稱之為「下水」。

有些地方的文化是不吃「下水」的，但也有人特別愛吃「下水」，並且認為「下水」的營養更豐富，在中華美食中不乏以「下水」做為主要食材的例子，譬如「五更暢旺」、「九轉大腸」、「大腸麵線」、「牛雜湯」等等。

「羊雜碎湯」的主要材料有羊肚、羊肝、羊肺、羊腸等等，不過，雖然說是「湯」，一般都會在裡頭加入一些細麵條或粉條。

說起「羊雜碎湯」的典故，或許是由於地緣關係，有一個故事是

來自於內蒙古（陝西和內蒙古是相鄰的）。

大意是說，在很久以前，有一個牧民，帶著家人來到呼和浩特。

呼和浩特是目前內蒙古自治區的首府，是歷史文化名城。「呼和浩特」這個名字是在西元一九五四年才定下來的，按蒙古語的意思是「青色的城」。

這家人在來到呼和浩特之後，生活非常困難，棲身在一個破茅屋裡。茅屋靠著一堵牆，牆那頭是一個有錢人家的院子。當有錢人知道牆外原本沒人住的地方現在住了一家子，很不高興。一天，當他們在宰羊的時候，那個有錢人就讓家裡的傭人把不要的「下水」部位，通通一股腦兒的往牆外亂扔。

沒想到，對於那家窮人來說，這簡直就是天上掉下來的食物，他們趕緊把「羊下水」撿起來，洗乾淨，切碎，再配合一些生薑、蒜

苗、香菜等等，放在一起料理，以「廢物利用」的概念居然也做出一道美食。

後來，這種吃「羊下水」的方式慢慢傳開，大受喜愛，至今呼和浩特還有這麼一句諺語：「吃羊最喜羊雜碎，不雜不碎沒滋味。」

伍 魚圓

「魚圓」，又稱「魚丸」，就是魚肉丸子，這是民間傳統菜餚，尤其是每到逢年過節，大家的餐桌上幾乎都少不了魚圓。（逢年過節，圓圓的食品總是特別受歡迎，因為象徵著團圓嘛。）

在中華美食中，幾乎每一個菜系裡都有魚圓。追溯魚圓的歷史，最早可一直追到春秋戰國時期。

第一個要介紹的，是與春秋時期楚國國君楚文王（生年不詳，卒於西元前675年）有關的典故。相傳楚文王非常喜歡吃魚，每天用餐，菜餚中一定要有魚，可是，他愛吃魚卻不大會吐刺，有一天，他

210

一上桌，看到一道魚，急急忙忙的立刻就大口大口的把魚肉送進嘴

巴，結果——糟了！卡到魚刺了！

這原本該怪他自己不小心，可是，他是國君啊，國君怎麼會有什

麼不小心，一切都是別人的錯，就連吃魚被刺卡到也是別人的錯，是

誰的錯呢？當然就是倒楣的廚師了！

廚師就這樣被宰了，實在是太冤枉了。

可是，楚文王還是喜歡吃魚，廚師們還是得為他做魚，怎麼辦

呢？有廚師就想出一個辦法，不妨先將魚斬頭去尾，剝皮剔刺，剁成

細茸，「茸」這個字的本意，是指草初生時細小柔軟的樣子，所以，

也就是說，把魚肉剁得很細很細的意思，然後做成圓圓的丸子，小心

翼翼的奉上。

楚文王吃得很滿意，以後再也不用擔心會被魚刺給卡到啦。

然後這種作法就慢慢流傳開來了。

「湖北魚丸」有一個類似的典故，也是因為暴君愛吃魚偏偏又不會吐刺，結果逼出廚師的智慧，想出製作魚丸的辦法，在這個版本中，那個暴君是秦始皇（西元前259～前210年）。論時間，「湖北魚丸」的時間比較後。

在另外一個「福州魚丸」的故事裡，總算沒有暴君了，主人翁就是小老百姓。這個故事沒有特定的年代，只說在很久以前，閩江之畔有一個船夫，妻子善於烹飪。一天，一個商人乘坐他們的船計畫要出海經商，不料才剛剛出了閩江口進入大海，就遇到了颱風，只能趕快返航避風，在入港的時候不慎發生了嚴重的碰撞，以至於稍後等天氣好了也不能馬上就走，還得等著修船。

在滯留期間，商人天天吃魚，很快就吃膩了，就說能不能換點

別的吃吃，船婦知道商人的意思是想吃些豬肉、牛肉、雞肉之類，可是他們只有魚，變不出其他的菜，怎麼辦呢？於是船婦就想出一個辦法，把魚肉做成丸子。

商人吃了，讚不絕口，頓時有了一個想法，乾脆也不出海了，而是就地開起了餐廳，把船婦請來做他的大廚，專門以魚肉丸子來做號召。

此外，相傳明末才子冒闢疆（西元1611～1693年）的愛妾董小宛（西元1623～1651年），是一位美食家，首創「灌蟹魚圓」，在魚圓中還包裹著蟹粉，做工非常細緻，也是一絕。

陸 蓴菜羹

「蓴菜羹」，就是以蓴菜做為主要食材，再搭配蝦仁、火腿絲、雞肉絲，或是魚肉、豬肝、雞蛋等，然後與雞湯一起烹煮而成。

蓴菜生長在池塘湖泊，產地主要是在江南水鄉，譬如太湖周邊的老百姓，就幾乎家家戶戶都會做蓴菜羹。（太湖位於長江三角洲的南緣，今地跨兩個省，分別是江蘇省南部和浙江省北部。）

蓴菜是一種珍貴的野生水生蔬菜，食用的部位是它的嫩葉。其實蓴菜本身是沒有味道的，人們喜歡吃它，是覺得吃它的口感很獨特，特別圓融、鮮美滑嫩，又營養豐富。

有一個成語，「千里蓴羹」，泛指有地方風味的土特產，出自南朝宋‧劉義慶（西元403～444年）的《世說新語》（內容主要是記載東漢後期到魏晉間一些名士的言行與軼事），這個成語最初的意思是指用千里湖裡蓴菜做成的羹，味道非常的鮮美。

話說西晉著名文學家和書法家陸機（西元261～303年），是吳郡吳縣（今江蘇蘇州）人，一回去洛陽（今河南洛陽）拜訪王武子，王武子是太原晉陽（今山西太原）人，是北方人，他設宴款待陸機，席間指著他們北方人愛吃的珍貴的羊酪很自豪的問，哈囉老兄，你來

自江南，那裡可有什麼名貴的菜餚比得上這個嗎？

陸機就回答道：「有千里蓴羹，但未下鹽豉耳。」

在南方人的心目中，恐怕不覺得羊酪有什麼好，反而是蓴菜羹，即使不加調味料，也勝過羊酪啊。

這其實完全就是大家的口味不同罷了。

還有一個故事也跟「蓴菜羹」有關，叫做「蓴鱸之思」，同樣是出自《世說新語》。

西晉文學家張翰，是西漢開國功臣張良（約西元前250～前189年）的後裔，也是吳郡吳縣人。

齊王司馬冏（生年不詳，卒於西元302年）是「八王之亂」的主要參與者之一，「八王之亂」是西晉一場皇族為了爭奪中央政權而引發的內亂。齊王司馬冏征召張翰為官，張翰遂從吳郡前往洛陽就職。

稍後，到了秋天，秋風一起，身在洛陽的張翰十分思念家鄉，而且特別懷念家鄉的「蓴菜羹」和鱸魚，有感而發的表示，哎！人生最可貴的便是能夠順著自己的心意過日子（「人生貴得適意爾」），怎麼能為了求得聲名和爵位，千里迢迢的跑到這裡來當官呢！

於是，張翰便辭官回鄉了。這就是「蓴鱸之思」。其實想想還滿真實的，人在異鄉，如果飲食不習慣，確實很容易想家吧。不過，由於齊王司馬冏很快就完蛋了，所以也有人說，其實張翰一定是早就看出齊王司馬冏的敗象，所以藉著想家、想吃家鄉菜這樣的理由，早早辭官溜回去，要不然後來不是就會受到牽連了嗎？

「八王之亂」歷時十幾年（西元291～306年），傷亡人數達五十萬以上，是中國歷史上最為嚴重的皇族內亂，不僅造成經濟破壞，更可以說直接導致了西晉的滅亡。

柒 荷葉飯

荷葉為多年水生草本植物蓮的葉片。由於荷葉有很好的利尿、通便作用，中國自古以來就把荷葉視為健康食品。即使不衝著這些對人體有益的特點，荷葉的清香，也使它成為一種相當不錯的食材，畢竟中華料理普遍還是比較油膩，口味比較重，而將荷葉的清香運用在烹飪上，正好可以增味解膩。

「荷葉飯」，就是一個將荷葉運用在烹飪上很好的例子。

這是廣東著名小吃，又稱「荷包飯」。從「荷包飯」這個名字就不難想像，荷葉是作為包裹之用。這是以荷葉來包裹米飯和肉餡，再

拿去蒸，在蒸的過程中，讓米飯、肉餡自然而然吸收到荷葉的清香。

等到蒸熟以後，一打開綠色的荷葉，香味就撲鼻而來，飯糰是鬆散的，飯粒軟潤而爽鮮，肉餡一點兒也不膩，無論是飯或是肉餡，吃起來都非常爽口，在酷熱的夏天、最容易沒胃口的時候，「荷葉飯」不僅開胃，也很有營養。

世人對於「荷葉飯」的認識，多半是來自於明末清初著名學者和詩人屈大均（西元1630～1696年）的《廣東新語》。

屈大均是廣東番禺（今屬於廣東省廣州市轄區）人。清兵入關那年（西元1644年），他只是一個十四歲的少年。兩年後清軍打到了廣州。又過了兩年，十八歲的屈大均開始參加一系列反清復明的活動，期間還曾經為了避禍出家，一直到了中年以後才還俗。

此時已是康熙十三年左右，屈大均停止了反清活動，開始把重心

轉移到文學創作，以及對於廣東文獻、掌故等這方面的收集和編纂工作。

《廣東新語》是屈大均的代表作，記錄了廣東的天文地理和人文風俗，內容非常豐富，具有很高的史料價值和學術價值，後世均對其有很高的評價，譽之為是「廣東大百科」。

《廣東新語》就這樣記載：「東莞以香粳雜魚肉諸味，包荷葉蒸之，表裡香透，名曰荷包飯。」

在這段文字裡，有幾個地方我們需要了解，東莞在廣東省南部，珠江口東岸；「粳」是稻的一種，黏性比較強；「表裡香透」是這道美食的重點，就是說荷葉的清香會在蒸的過程中，自然滲進飯粒和食材裡。

總之，自明代以來，「荷葉飯」就一直是廣東珠江三角洲一帶深

受民眾喜愛的美食，製作起來也很方便。除了米以外，一般用到的食材是豬肉、燒鴨肉、鮮蝦肉、雞蛋等等。進入二十世紀之後，更被廚師們做成夏季備受歡迎的點心。

此外，還有一首關於「荷葉飯」的詩也很可愛：

泮塘荷葉盡荷塘，姐妹朝來採摘忙。

不摘荷花摘荷葉，飯包荷葉比花香。

荷花很美，但女孩們來到荷花池不是為了風花雪月、不是為了要摘荷花，而是為了要摘荷葉，為什麼呢？因為要拿荷葉回去洗淨之後做「荷葉飯」，蒸好之後的「荷葉飯」可是比花兒還要香哪。

捌 西瓜雞

「西瓜雞」，實質上是清蒸雞，就是將兩隻蒸好的雛雞以及干貝、蘑菇等等裝入西瓜皮囊裡，儘管西瓜的清涼不太可能滲入雛雞，可是在夏日炎炎的時候看起來還是賞心悅目，暑氣立刻就消了一大半。很多餐廳還會在瓜皮上雕花，在視覺上更添情趣。

「西瓜雞」是江浙一帶的叫法，這道美食原本有一個文謅謅的名字，叫做「一卵孵雙鳳」，就是把西瓜視為「卵」（好大的卵），再把兩隻雛雞視為鳳。鳳自古就是中國祥獸之一，從命名的角度來看，扯上祥獸總是好事。

至於「一卵孵雙鳳」這個名字的典故，有兩個版本，可以確定的

是，這道美食是來自於「孔府菜」。

「孔府菜」起源於北宋，是中國飲食文化中重要的組成部分，

更是魯菜（山東菜）的重要部分，十分講究食材的造型完整、不傷皮

折骨（譬如「西瓜雞」裡的兩隻雛雞在上桌時就是完整的），並且極

為注重掌握火候調味，難度很大。「西瓜雞」就是由孔府的內廚所首

創，據說在清朝時期孔府曾經用此美食宴請過帝王將相，清末還進貢

過慈禧太后（西元1835～1908年）。

現在我們來介紹一下關於這道美食首創時間的兩個版本。

版本之一，說是在孔子第七十五代嫡孫孔祥珂（西元1848～1876

年）時期。話說孔祥珂愛吃雞，他有一個廚師名叫張兆增，特別善於

做雞，還經常翻新花樣。一年夏天，孔祥珂說想吃清涼一點的雞，於

是張兆增在挖空心思之後，就做了這麼一道美食。孔祥珂問，這道新的菜餚叫做什麼呀？張兆增回答，就叫做「西瓜雞」（大白話呀），孔祥珂覺得這個菜名不好，遂取名為「一卵孵雙鳳」。

版本之二的時間要稍晚一些，說這道美食是在孔子第七十六代嫡孫孔令貽（西元1872～1919年）時期首創。與前一個版本不同的是，在這個版本裡，廚師沒有名字，孔令貽除了愛吃雞，也特別愛吃「冬瓜盅」，每回在家裡宴客時，菜單上總少不了雞和「冬瓜盅」。

「冬瓜盅」其實是廣東和上海地區的傳統名菜，是一道素食湯，把冬菇等素材放在一個小冬瓜裡，滋味鮮美，在夏季是很受歡迎的佳餚。

據說有一天，孔府宴客，當一個僕人把已經蒸製好的「冬瓜盅」取出來時，不小心手一滑，把「冬瓜盅」摔在地上，毀了，主廚氣得

直跳腳，叫這個粗心的傢伙趕緊再去買個冬瓜回來好重做，沒想到過了一會兒僕人卻帶了一個西瓜回來，說冬瓜買不到，於是，這個主廚就把雞和「冬瓜盅」結合，做出了「西瓜雞」。這可真是「窮則變，變則通」，在遇到困境的時候就要想辦法隨機應變。

接下來的情節就跟前一個版本差不多，也是孔令貽覺得「西瓜雞」這個名字不夠典雅，遂更名為「一卵孵雙鳳」。

相傳「一卵孵雙鳳」在清末明初的時候傳到了江浙等地，蘇州的夏季時令菜「西瓜雞」，就是按「一卵孵雙鳳」的作法來做的。

玖 紹興醉雞

中華美食裡有好些是帶著「醉」字的佳餚，譬如「醉蟹」、「醉蝦」、「醉螺」等等，在這類佳餚中，「紹興醉雞」可說是格外知名。

說起這道美食的典故，有兩個相關的故事，一個就發生在紹興當地。

紹興位於浙江省中北部，古稱越州，是一座歷史文化名城，擁有兩千五百多年以上的建城史。

相傳在很久以前，紹興有三兄弟，在很短的時間之內都陸續娶了

老婆，大媳婦和二媳婦都想當家，互不相讓，這下問題就來了，而且大媳婦仗著自己是大嫂，又是第一個進門，二媳婦仗著自己的娘家比較有錢，嫁妝比較多，兩人不僅經常吵來吵去，還老是不時就欺負陪嫁極少的小媳婦。

三兄弟倒還是滿團結的，眼看妯娌不和，都認為必須趕快想一個辦法，來決定該由誰當家。

三兄弟想出的辦法倒也有意思。他們決定讓三個女人來一場廚藝比賽。

他們給每個女人一隻雞，說好三天之後讓她們各自做一道以雞為主要食材的菜，規則是不准用油、不准搭配其他的食材，但是可以用調味料。大家約定好，三天之後，看看誰做的最好吃，以後就由她來當家。

三天之後，大媳婦做了清燉雞，二媳婦做了白切雞，味道都很不錯，可是，當小媳婦上菜以後，大家都一致大呼好吃，就連兩個嫂嫂也都非常服氣的殷殷相問，這麼好吃、這麼特別的雞，你是怎麼做的啊？

小媳婦說，很簡單，就是把煮熟的雞斬成塊後，晾涼，再用黃酒醃兩天就好了。

這就是「紹興醉雞」。後來大家就公推由最心靈手巧的小媳婦來當家。

另外一個版本是說，這道美食與唐朝大詩人賀知章（約西元659～約744年）、李白（西元701～762年）兩個人有關。

賀知章比李白年長四十二歲左右，李白第一次到長安的時候是二十九歲，賀知章當時已經七十一歲左右了，兩人認識之後，相當投

228

緣，很快便結成忘年之交，經常在一起把酒言歡。

賀知章是越州人，最愛吃的是紹興白斬雞，最愛喝的是紹興黃酒。一天，賀知章又請李白來喝黃酒、吃白斬雞，席間無意中將一盤白斬雞打翻在酒罈裡（這兩個人到底是有多醉啊）。聚會結束的時候，賀知章讓李白把這罈酒帶回去。隔天，當李白打開酒罈要舀酒時，看到裡頭竟然有白斬雞，便拿出來品嘗了一下，發現風味特別的好，雞肉不僅非常鮮嫩，還酒香撲鼻。

李白馬上把這個事告訴賀知章，從此紹興就多了一道名菜。

「紹興醉雞」是以蒸煮為主，很符合營養學上少油的烹調原則。

如果去骨的雞腿肉能先去皮再烹煮，油脂會更少。

拾 左宗棠雞

我們曾經說過，中華美食的命名原則之一就是以人物來命名，而且不乏是以名人來命名的例子，譬如「東坡肉」、「太白鴨」、「曹操雞」、「西施舌」等等，在這些美食中，名人與美食之間多多少少總會有些關聯，可是有一道美食，雖然也是以名人來命名，卻與這個名人可以說沒什麼關係，這就是「左宗棠雞」。

左宗棠（西元1812～1885年）是晚清名臣，一生有著參與平定太平天國、興辦洋務運動、收復新疆等多項功績，但是，如果左宗棠地下有知，竟然有一道美食是以自己的名字來命名，恐怕會感到非常意

230

外。

「左宗棠雞」被歸類為是一道湘菜（湖南菜），卻是一個不算地道的湘菜。左宗棠是湖南人，這就是他與這道美食唯一的聯繫了。

「左宗棠雞」在國外的名氣很大，在國外中餐館的菜單上肯定都會有這道「General Tso's Chicken」，並且往往都會當成是招牌菜放在明顯的位置，用來招攬顧客，因為據說外國人都愛死了這道美食，甚至有人開玩笑的說，在西方人的概念裡，最有名的中國人一定是左宗棠。

由於太受西方人的歡迎，這道美食不止一次出現在影視作品裡，甚至還有一個成長於紐約的導演，曾經著手拍了一部紀錄片，片名就叫做《尋找左將軍（The Search For General Tso）》，其實就是想要拍這道美食的典故。當導演在中國大陸和臺灣訪問了很多文史工作

者，發現原來這道美食跟「左將軍（General Tso）」根本沒什麼關係的時候，簡直不敢相信。

那麼，這道美食究竟是怎麼來的呢？

原來，這道美食誕生於西元一九五二年，距今七十年還不到，是臺灣一位名叫彭長貴（西元1918～2016年）廚師的創意。

彭長貴祖籍湖南長沙，在十二歲時因為和父親頂嘴被打，一氣之下離家出走，跑到長沙一家小飯館當學徒，後來因緣際會進入當時第一任行政院長譚延闓（西元1880～1930年）家中，跟著譚家家廚學習廚藝。到了二十歲左右，彭長貴入伍，可不是打仗，而是當了一位連長的私廚，後來憑著高超的廚藝，一路做到蔣介石（西元1887～1975年）、蔣經國（西元1910～1988年）的家廚，在西元一九四九年那年來到了臺灣。

西元一九五二年，彭長貴三十四歲，雖然年紀不算太大，可已經是一位經驗豐富的名廚。這年，海軍總司令要宴請一位美國海軍上將，要求彭長貴在貴賓到訪的三天之內，要準備非常多樣的菜色，不可重覆，而且當然還要考慮到迎合美國人的口味。或許是想到美國人普遍都很喜歡糖醋，於是，彭長貴就做了這麼一道集酸、甜、脆、辣及鮮香於一身的美食。

接下來，就跟絕大多數的美食故事一樣，客人吃了讚不絕口，饒有興味的問，這道菜叫做什麼名字呀，就在這個時候，彭長貴回答：

「左宗棠雞。」

彭長貴後來解釋，因為自己是湖南人，希望這道菜能跟湖南有關，叫起來又很響亮，所以就想到左宗棠了。

彭長貴在五十五歲那年前往美國發展，在紐約曼哈頓開設餐廳，「左宗棠雞」就這麼來到了美國，進而虜獲很多美國人的胃。前美國國務卿季辛吉（生於西元1923年）就是彭長貴餐廳的常客，每次一來都必點「左宗棠雞」。

拾壹 過橋米線

屬於滇（雲南）菜系的「過橋米線」，已經有一百多年的歷史，大約在半個世紀前傳到雲南省會昆明，是每一個到訪昆明的旅客絕對不會錯過的地方特色小吃。

說是小吃，內容還真豐富，由四個部分所組成：一，湯料，上面覆蓋一層滾油；二，佐料，有胡椒、鹽、油辣子；三，主食，是用水略燙過的米線；四，主料和輔料，這個部分的食材很多，包括生的雞胸肉片、烏魚片、豬里肌肉片、五分熟的豬腰片、肚頭片、魷魚片，還有豌豆尖（豆苗）、韭菜、蔥絲、薑絲、豆腐皮、玉蘭片（筍乾）

等等。

這道美食起源於蒙自地區，說起典故，雖然有好幾個不同的版本，但基本架構都差不多，都有一個秀才，和一個蕙質蘭心的妻子。我們不妨來比較一下。

版本一：相傳清朝時在滇南蒙自市城外有一座湖心小島，一個秀才到島上讀書，妻子在送飯時經常準備丈夫愛吃的米線，秀才很高興，美中不足的是等妻子送到時，米線總是已經涼了。

一天，妻子無意間發現雞湯上覆蓋著的那層厚厚的雞油，有如鍋蓋一樣，可以讓湯保持溫度，便琢磨著如果把佐料和米線先煮好、燙好，備在一邊，等到要吃的時候再放進去，這樣不是就可以讓丈夫吃到熱呼呼的米線了嗎？

後來，大家便紛紛效法這樣的作法。

由於去島上要過一座橋，所以就叫做「過橋米線」。

版本二：話說有一個秀才，在一座小島上閉門苦讀，雖然妻子定時為他送飯，但他因為讀書太認真，經常飯菜都涼了還不趕快吃，久而久之身體都漸漸弄壞了。

這天，妻子心疼丈夫，特意把家裡的母雞宰了，用砂鍋燉熟，給丈夫送去。稍後當她過去想收碗筷時，發現丈夫仍然老毛病不改，只專注讀書，都忘了吃，送來的食物還原封不動，幾乎全部都涼了，唯獨那個砂鍋一摸還是熱呼呼的，揭開蓋子一看，只見在湯的表面覆蓋著一層雞油，再加上陶土器皿傳熱不佳，所以就把熱量都封存在湯裡。

之後，妻子就經常用這種方法來保溫，將一些米線、蔬菜、肉片等等，另外放在熱雞湯中燙熟，再趁熱給丈夫食用，結果發現烹調出

來的米線特別鮮美可口。

由於從秀才的家到小島
要經過一座小橋，因此大家
就把這種吃法稱之為「過橋
米線」。

版本三：最後這個版本
裡的男主角一開始並不是秀
才，只是一個書生，而且一
開始很不用功，是在賢妻的
勸告之下，心生慚愧，才跑
到一座位於湖心的小島上去
獨居苦讀。妻子體貼丈夫讀

書辛苦，每天都按三餐為丈夫送飯。

這樣過了一段時間，書生的學業大有精進，只是因為太過用功，身體有些支撐不住。一天清晨，妻子特別宰雞煨湯，並切好肉片，備妥米線，準備要給丈夫送早餐，正在忙碌的時候，一個不注意，年幼的孩子頑皮的將肉片丟進湯裡，妻子趕緊將肉片撈起來，可是看了看、嘗了嘗，發現味道很好，於是便乾脆將米線和肉片等食材單獨放置，打算等到了湖心那座小島以後再放進湯裡給丈夫吃。

才剛走到小橋上，妻子忽然暈倒了，原來她也早就勞累過度啦。

書生大約是等不到早飯，不放心，出屋尋找，在小橋上碰到已經甦醒過來的妻子。書生以手碰了一下湯罐，灼熱燙手，又聽妻子說明了新的吃法，便說不妨將這道美食稱之為「過橋米線」。

後來，書生在妻子的精心照料之下，考取了舉人，「過橋米線」

這道充滿賢妻愛心的美食也就不脛而走了。

拾貳　貓耳朵

山西位於中國華北，是一個典型的被黃土覆蓋的山地高原。

「貓耳朵」是山西中部、北部等地區一種傳統風味麵食，俗稱「碾疙瘩」。

「貓耳朵」歷史悠久，根據古籍記載，在元代就已經開始流行，發展到明清時期已經是山西民間相當普遍的食品，並且還傳播到陝西、河北、河南、山東等地（前三個都是與山西接壤的省分），後來又慢慢傳播到了江南一帶。

相傳乾隆皇帝（西元1711～1799年）當年下江南時，曾經在江南

品嘗過，因為看它的形狀小巧可愛，酷似貓耳朵，於是稱之為「貓耳朵」。

這個說法另有一個細節稍多的版本，說乾隆皇帝某次下江南，一天，微服和幾個隨從到西湖乘船遊玩，玩得正起勁時，忽然下起了雨，而且來勢洶洶，愈下愈大。大家在船艙內等了好久，雨還是不停。乾隆等得肚子餓了，就問船家有沒有什麼吃的，而且乾隆可能還提到想吃麵條吧，因為船家回答，抱歉得很，有麵粉，可是沒有擀麵杖，做不成麵條。

這時，船家的小孫女抱著一隻小花貓過來說，沒有擀麵杖我可以用手來拈呀！於是就將麵團拈成一小塊一小塊、看上去很像小花貓耳朵的模樣，再下鍋煮熟，澆上魚蝦滷汁，端到乾隆的面前。

不用說，乾隆自然是非常滿意，忙問這是什麼麵呀，怎麼從來沒

見過，小姑娘就隨口回答說是「貓耳朵」。

接下來的發展有兩種說法，一個說乾隆召小姑娘進京，之後專門為他做「貓耳朵」，「貓耳朵」就這樣慢慢成為一道知名的麵點；另一個說小姑娘長大以後擺了一個麵攤，專賣自己小時候在那次無意之中做出來的「貓耳朵」，並且還掛上醒目的布條，以「御駕親嘗貓耳朵」作為招攬，果真吸引了很多的食客，「貓耳朵」就慢慢成為杭州的名食，一直風行至今。

與其他麵食不同的是，「貓耳朵」除了作為麵食，還可燜、可蒸、可炒，再配上各種滷汁和食材，有一點兒像年糕（「炒年糕」也是很多餐廳頗受歡迎的主食），作法很多樣。

而「貓耳朵」在製作上也相當簡便，只要先備好滷汁和食材，把麵粉和成軟硬適度的麵團，擀成兩三公分的麵片，再按成一個一個看

起來像貓耳朵形狀的小塊，然後下鍋煮熟、澆灌滷汁就行了。

拾叁 龍口粉絲

「道口燒雞」、「北京烤鴨」、「南京鹹水鴨」、「金華火腿」、「無錫排骨」……一般來說，如果在某道食品前面冠上一個地名，往往就標誌著該地是這道美食的產地，可是，「龍口粉絲」的命名卻不是這樣的規則。

「龍口」雖然也是地名，指山東龍口，目前是屬於山東煙臺下面的縣級市，不過，「龍口粉絲」中的「龍口」，精確來說是指始建於西元一九一四年、位於龍口市的龍口港。龍口港地處渤海南岸、膠東半島西北部，與遼東半島隔海相望，是「龍口粉絲」出口的地方，並

不是生產地。

那麼，「龍口粉絲」的生產地是在哪裡呢？答案是──在山東招遠。

招遠位於山東省東北部、煙臺市境西北部，是山東省轄縣級市，由煙臺市代管，所以現在只要一提起「龍口粉絲」，正式的說法都會說這是山東省煙臺市的特產。

利用澱粉來加工成粉絲的作法，在中國已經有一千四百年以上的歷史，而且在宋代的食譜中也已經出現「碾破綠珠，撒成銀縷」的記載，非常形象且詩意的描繪了用綠豆來做粉絲的畫面，只不過技藝一直不太成熟，直到明末清初，招遠人終於創造出一套用綠豆來做粉絲的新技藝，製作出來的綠豆粉絲不僅「絲條勻細，純淨光亮，整齊柔韌，潔白透明」，而且在烹調的時候「入水即軟，久煮不碎，吃起來

清嫩適口，爽滑耐嚼」，由於品質優越，很快就遠近馳名。

同時，除了在中國境內大受歡迎，從西元一八六〇年、清朝咸豐皇帝（西元一八三一～一八六一年）在位末期，招遠生產的粉絲就開始集散於龍口港裝船外運。為了與煙臺其他地區所生產的粉絲有所區隔，招遠人遂在包裝袋上注明「龍口粉絲」的字樣。「龍口粉絲」就這樣走入很多海外華人的家庭。

到了西元一九一六年（民國五年），龍口港開埠以後，就直接把「龍口粉絲」運往香港和東南亞各國。在這個時期，招遠、龍口所生產的粉絲，絕大多數都是賣給龍口當地的商家，龍口自然而然成為粉絲的集散地，「龍口粉絲」的名氣就更大了。

總之，招遠的氣候適宜，原料好，加工又精細，所生產的粉絲品質在質量上非常優異，被稱為「粉絲之冠」，在歷史上一直是「龍口

粉絲」的主要生產地，目前總產量和出口總量更是大約占了全中國的七成至八成，可以說不僅是在中國、即使是以世界範圍來看，招遠粉絲生產技藝的水準也都是處於領先地位。

拾肆 帶把肘子

「帶把肘子」是陝西大荔一道極具地方特色的傳統名菜，屬於秦菜系。

這句話有幾個地方需要解釋一下：

一、所謂「秦菜系」，其實就是陝西菜，包括陝西、甘肅、寧夏、青海、新疆等地方風味，是大西北風味的簡稱，而以陝西菜、甘肅菜最具代表性。由於在春秋戰國時代，陝西屬於秦國的領地，因此陝西的簡稱就是秦。

二、大荔縣位於陝西關中渭北平原東部，今隸屬於陝西省渭南

市，歷史悠久，根據考古學家的研究發現，距今大約十八至二十三萬年以前，這裡就已經有了人類活動的遺跡，被命為「大荔人遺址」。

從春秋時代開始，大荔便設州建府。

三、所謂「肘子」，是指豬的腿肉，分為前肘和後肘，也就是前蹄膀和後蹄膀。相比之下，前肘的品質較好，因為皮比較厚、筋比較多、膠質比較重、瘦肉部分又比較多，常常被帶皮烹製，肥而不膩，無論是以燒、醬、滷、扒哪一種方式來烹調，或是做湯，都很不錯。

那麼，「帶把肘子」中的「帶把」一詞又是什麼意思呢？這是因為這道美食在選材上有一個要求，那就是肘子一定要帶骨帶蹄，這是與其他以肘子做為主要食材的美食很大的不同之處，因此做好的時候，造型看上去像個小丘，又像個大大的把柄，所以就叫做「帶把肘子」。

這麼一道色、香、味、形俱佳的美食，傳說是一道「告狀菜」，是一個廚師用如此含蓄的手法來向高官告狀，檢舉地方官員有不法的行為。

相傳在明朝弘治年間（距今五百年左右），同州（今陝西大荔縣）有個名廚，名叫李玉山，不僅廚藝精湛，為人也很正直。

有一年，新任州官要做五十大壽，府裡差人想傳李玉山去做菜，但因為這個到任不久的州官，一到任就到處搜刮民脂民膏，惡行斑斑，李玉山非常不滿，因此面對去州官府做菜的邀請，一口回絕。

不久，陝西撫臺來同州府巡視。上級長官來了，州官為了討好，又差人來找李玉山去做菜，這回李玉山去了。州官府裡的管家，由於上回邀李玉山來做壽宴被回絕，一直耿耿於懷，這次見李玉山來了，便想趁機整整他。

在撫臺要來府裡用餐當天，管家只隨便買了一個肘子，就凶巴巴的交代李玉山一定要做好。李玉山明知管家是在找他的麻煩，不給充足的食材怎麼做好菜呢，有道是「巧婦難為無米之炊」呀，可是，他看到這個肘子的時候卻很高興，笑瞇瞇的收下了。

稍後，撫臺大人來了，在上菜時，李玉山上了一道菜，上面是肉，下面是骨頭，菜餚的造型很特別，滋味也很不錯，撫臺大人吃了，十分欣賞，說想見見廚師——李玉山等的就是這一刻啊！

撫臺大人問，這是什麼菜呀，我以前怎麼從來沒吃過？

李玉山沒有正面回答這道菜餚的名字，只是看似答非所問的說，難道撫臺大人不知道，我們州老爺不但吃肉，連骨頭也要吃？

這番話顯然是話中有話，意有所指，讓人聯想到「吃人不吐骨頭」這句俗語，這句俗語可是用來罵人的，罵人又殘暴、又貪婪。

撫臺大人是一位清官，一聽立刻就懂了，馬上開始調查，不久就定了州官的罪。

李玉山就這樣為地方百姓除了害。

後來，他把那道「告狀菜」叫做「帶把肘子」。從此「帶把肘子」就成了宴席上的一道名菜，代代相傳。

拾伍 太爺雞

「太爺雞」，「太爺」指的是這道美食的發明者，不是說要用老公雞或老母雞來料理，事實上剛好相反，按這道美食的烹飪要點，還特別要求選用童子雞。（「童子雞」一般是指七周齡左右、體重在兩千克左右的嫩雞）。

在中國人的概念裡，向來認為童子雞的肉裡具有豐富的蛋白質，而且童子雞的肉占其體重百分之六十左右，經過蒸煮，雞纖維很容易就分離了，會變得格外的細嫩和鬆軟可口。

「太爺」，其實是「縣太爺」的意思。

這道美食的創始人周桂生，在清末原是廣東新會縣的知縣（「知縣」俗稱「縣太爺」），辛亥革命之後丟了官。這是當然的了，清朝都被推翻了，哪來的官做？於是，他只得舉家遷出了官舍，搬到廣州百靈路去居住。

接下來的日子該怎麼辦呢？一家人總要吃喝，總不能坐以待斃。

周桂生想到自己的廚藝不錯，為了一家人的生存，遂放下身段在街邊設了一個小攤，專賣熟肉製品。這樣經過一段時間，他開始動腦筋想開發一點新品。

按今天的話來說，周桂生是一個「吃貨」，當初在來到新會任職之前，曾經在江蘇和廣東其他地方為官，已經藉職務之便，遍嘗這兩省不少地方的美食。他本身很喜歡吃雞，想到此時粵菜裡以雞為主要食材的特色菜不多，最知名的就是白切雞，因此周桂生就想到何不選

用童子雞，然後融合江蘇常見的燻製以及廣東常見的滷法，做出一道兼具江蘇特色和廣東風味的美食？

周桂生做出來的雞，「雞身棗紅，透亮油光，燻而不焦，皮爽肉香，香入骨髓，嚼之生津」，大受歡迎。周桂生把這道美食稱之為「廣東意雞」。

是後來當有人發現，原來周桂生以前在清朝時期居然還做過縣太爺，都覺得很驚奇，便把這道美食改叫「太爺雞」。

「太爺雞」這個名字確實也比「廣東意雞」容易叫得響啊。

有人說「太爺雞」其實也很像「杭幫菜」裡的「茶香雞」，甚至有人如果在廣東的餐廳想點「太爺雞」，實際上就是想點「茶香雞」的意思。

「杭幫菜」是浙江飲食文化中的重要組成部分，屬於浙江菜的重

258

要流派，一般都比較講究作工，「茶香雞」就是一道傳統的杭幫菜，也是一道典型的功夫菜，以童子雞配以豐富的輔料和濃郁的茶香，非常清爽開胃。

拾陸 薑汁菠菜

「薑汁菠菜」是一道浙江省的傳統特色名菜,屬於浙菜系。這道美食主要的食材只有兩樣,就是菠菜和生薑,清淡爽口,據說具有滋陰潤燥、舒肝養血、清熱瀉火、還有健腦等多方面的功效。

關於這道美食是如何健腦(主要是指增強記憶力),有一個與明朝成化年間翰林編修陳音(西元1436～1494年)有關的故事。

陳音在二十八歲就考上了進士,以文章氣節傳世。他性情溫和,很少生氣。據說有一天,他的妻子想試看丈夫的氣量究竟有多大,剛好當時家中來了客人,妻子就想,機會來了!於是,陳音說要上茶

待客時，妻子就故意回說「沒煮」，想要激怒陳音，可陳音一點兒也不動怒，只說了一聲「也罷」，然後又說，那就上果品吧，妻子說「沒買」，心想丈夫現在總會發飆了吧，結果還是沒有，陳音還是平靜的說了一聲「也罷」。

稍後當妻子趕緊奉上茶和水果，並且向客人解釋以後，客人不以為意，只誇獎陳音真是好脾氣，還將陳音戲稱為「陳也罷」。（不過也有人說陳音的脾氣雖然好，但他其實主要還是因為怕老婆，才一點兒也不敢講老婆。）

不知道從什麼時候開始，陳音的記憶力愈來愈衰退，到後來簡直是到了荒腔走板的地步。

譬如說，一回當他們剛剛搬了新家，他只不過是出門訪友、出去了一會兒，回來以後就不太認得自己的家了，進屋之後，看到壁上掛

的書法，奇怪的自言自語道，咦，這幅字跟我家的好像⋯⋯

陳音正在愣愣的盯著書法猛瞧時，他的兒子剛巧從屋內走出來，

陳音吃了一驚，忙問，你怎麼跑來了？你在這裡做什麼？

類似的事情頻繁發生，家人開始不堪其擾，便為他四處求醫。可

麻煩的是，陳音堅決不承認自己健忘，完全不配合治療，更不肯服用

大夫給他開的藥方，弄得大夫毫無辦法，只好悄悄交代他的家人，不

妨就多做「薑汁菠菜」給他吃吧。

這倒沒問題，因為陳音本來就很喜歡吃菠菜。

據說，經常吃「薑汁菠菜」、吃了好一陣子以後，陳音的記憶力

果真增強了很多，總算不會再一天到晚的胡言亂語了。

後來，「薑汁菠菜能健腦」的說法慢慢傳開，成為一道很受歡迎

的健康素食。

這道美食做起來也很容易，一般是將薑汁淋在菠菜上面，但也有人會將菠菜和薑汁分開，讓人可以將菠菜蘸著薑汁吃，這樣在同桌吃飯的時候，更可以照顧到每個人對薑汁多寡的喜惡。菠菜要選用嫩的，同時還要注意焯菠菜的時間不宜過長，免得菠菜過老。

拾柒 富貴千條魚

「富貴千條魚」是一道揚州菜，最大的特點就是雖然菜名中明明有魚，而且還是「千條魚」，實際上當這道美食上桌之後，菜盤裡是看不到魚的。

那為什麼還會叫做「千條魚」呢？在這道美食中，「千條魚」肯定是重點，「富貴」只是形容詞而已，也可以叫做「福氣千條魚」、「吉祥千條魚」、「發達千條魚」等等，反正只要都是好話就行了。

這道美食的主要食材到底是什麼呢？原來，這道美食中所謂的「魚」，指的是「魚子」。

什麼叫做「魚子」？就是指雌魚未受精的卵子。由於那些卵子還沒有完全成熟，所以還在雌魚的身體裡。等到卵子成熟以後，這些卵子就會排出體外了。

魚類儘管有淡水魚和海水魚之分，但魚子的營養成分基本上沒有什麼太大的不同。

「魚子」雖然小，卻富含豐富的蛋白質和鈣、磷、鐵等礦物質，一般的魚子都要經過鹽漬或是熏製之後食用。不過，有些魚的魚子是不能吃的，譬如河豚和石斑魚的魚子就是有毒的，不能吃。

被西方人視為高級食品的「魚子醬」，是用鱘魚的硬魚子做的。

至於一般的軟魚子則可以油炸也可以炒，經常用於冷菜拼盤當中，或是做為兩道正菜之間的小菜。

據說「富貴千條魚」這道菜的誕生，完全是一位廚師急中生智之

下的創意。

相傳在清光緒年間，兩江鹽運使要宴請當地幾位大鹽商，特別把當時揚州一位最有名的廚師請到衙門裡去做菜。這天，廚師擬好了菜單，其中有一項是他拿手的「松鼠鱖魚」。可是，當他準備要開始做「松鼠鱖魚」的時候才猛然發現，哎呀！鱖魚呢？那條又肥又大的鱖魚呢？怎麼不見了！不知道什麼時候是不是被貓兒偷走了！要不然就是被誰偷走拿去餵貓了！

廚師急得團團轉，這可怎麼辦！沒有了魚，還怎麼做魚，總不可能無中生有啊！

正在著急的時候，忽然，他看到先前在清那條鱖魚的內臟時，順手擱在一旁的好多魚子，頓時靈光一現，有救了！

廚師立刻決定要以這些魚子做為主要食材，遂抓來幾根蔥，再調

266

上配料，然後一起放入油鍋煸炒。

煸炒又稱乾煸，或是乾炒，是一種在較短時間之內加熱成菜的烹飪方法。

做好之後，為了營造更好的視覺效果，他在菜盤上先用幾片碧綠的菜心打底，再將炒得像琥珀色的魚子倒在上面，看起來非常漂亮。

上桌之後，大獲好評。大家都一致誇獎這道菜真是又好吃又特別，包括廚師為這道菜取的名字——「富貴千條魚」，也被盛讚真是好兆頭，簡直是太好了。

拾捌 燒大蔥

晉城古稱澤州府，位於山西省東南部，是華夏文化發源地之一。

「晉城十大碗」，是山西晉城地區特色綜合菜系，有十道菜，分別裝在碗裡，一起放在餐桌上，內容有「過油肉」、「小酥肉」、「糖醋溜丸」等等，其中有一道「燒大蔥」，據說是跟慈禧太后有關。

相傳在清末八國聯軍打進北京時，慈禧太后（西元1835～1908年）狼狽出走之後，就一路西行，從京城到長安去避難。在路過澤州府時，知府設宴接風（哎，這些有權有勢的人就連逃難也還是要講排場的啊）。知府打算請慈禧太后品嘗他們著名的地方名菜「十大

碗」。

在宴席之上，知府向慈禧太后一一介紹「十大碗」的內容和特色，可是，怪了，怎麼講了半天只看到九碗，還有一碗呢？

知府身邊的人趕緊跑到廚房，著急的問是怎麼回事，而當廚師們得知「十大碗」竟然莫名其妙的少了一碗，也都嚇了一大跳，沒人知道到底是怎麼回事，難道剛才廚房遭大老鼠搶劫了嗎？但是在端上桌的時候，怎麼大家也都那麼粗心，就沒人點點看、檢查一下，十碗不是都在呢？

現在，少了一碗是事實，知府又已經在慈禧面前說了「十大碗」這個名詞，不能改口說是「九大碗」，怎麼辦？看來只有趕快變出一道特色小吃來頂替那失蹤的一碗了！

這時，一個廚師趕緊把案頭上僅有的幾根大蔥切了幾刀，裹了

點肉，用油一炒，就火速送了出去，知府一看，立刻接著說：「最後一碗，就是『燒大蔥』。」

結果，在這場宴席之上，最受歡迎的居然就是這道臨時做出來救場的「燒大蔥」。此後，「燒大蔥」就在晉城一帶流傳開來，甚至取代了「十大碗」中某一道佳餚。

也就是說，此後若再說起「晉城十大碗」、要細數十碗的內容，有一道就是「燒大蔥」。

其實在中華美食裡，大蔥除了是很重

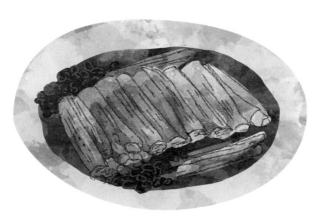

要的調味品，原本也就是頗受歡迎的蔥類蔬菜，產量高，栽培容易，病蟲害又少，而且既耐貯藏又耐運輸。

此外，也有人會將栗子與大蔥做搭配，做成「栗子燒大蔥」，也是很不錯的安排。

栗子又稱大栗、板栗等等，原產地是中國，分布很廣，是中國歷史上運用很早的果樹之一，栽培歷史至今已有三千多年的歷史，素有「乾果之王」的美譽，有很好的保健價值。如果把栗子當做甜食，可以做「糖炒栗子」，如果是做為烹飪食材，「栗子燒雞」、「栗子燒大蔥」都是很家常的佳餚。

讀後活動

字字玄機

【茶文化篇】

請根據提示，將正確的語詞填入空格中，動動你的腦，一起參加這一場挑戰吧！

提示：

直行

1. 位於蘇州的景點。北宋宰相呂蒙正不忘舊時苦難，特別命名。

2. 蔌菜的俗名，因味道特殊而得名。

3. 揚州菜名。以「魚子」為主要食材，加上蔥煸炒而成。

4. 陝西小吃。以羊的內臟加上薑、蒜苗、香菜一起料理。

5. 「黃花姑娘」一詞中所指的植物，以此比喻有節操。

6. 中國特有的茶文化。先煮好一大桶茶，再以碗計價，賣給過路行人。

7. 陸羽的傳世名作，被譽為「茶葉百科全書」。

8. 廣東知縣周桂生是這道美食的發明者，特別選用「童子雞」來料理。

9. 明朝傑出醫藥學家李時珍的著作。

10. 竹的幼芽，自古即被視為「菜中珍品」。

橫行

一、傳說與孔子有關的一道料理，亦有人稱之為「鮮燉鮮」。

二、中國上古神話，講述炎帝試遍各種植物了解藥性的故事。

三、又稱萱草或黃花菜，做為食材時則稱為金針。

四、江浙菜中的冷盤料理，將雞肉先蒸煮再以黃酒醃入味。

五、成語。最初是指蓴菜做的美味料理，後泛指有地方風味的土特產。

六、出自《二十四孝》故事，孝子在冬天竟然挖到竹筍，給病重的母親吃。

七、據說此料理始於明末女子董小宛，口感柔嫩有彈性，內有蟹粉。

八、蒲松齡開發的藥茶，據說可潤腸通便。

九、古代中國西南地區的商路，是歷史上「馬幫」往來的主要交通路線。

十、雲南特色小吃，上層覆蓋一層熱雞油，食用時將佐料放入湯中燙熟。

クロスワード・グリッド（漢字パズル）:

		2一	咬	4					9
						二	嘗		
三		草							
			湯				8		目
		3			四		醉		
		五	蕈			六		哭	10
七		魚			6				
				5八	茶				
	1								
	瓜					7九			道
十		線							

		2一魚	咬	4羊						9本
		腥		雜		二神	農	嘗	百	草
三忘	憂	草		碎						綱
				湯				8太		目
								爺		
		3富			四紹	興	醉	雞		
		貴								
		五千	里	蓴	羹		六孟	宗	哭	10竹
		條								筍
七灌	蟹	魚	圓			6大				
						碗				
				5八菊	桑	茶				
	1落			花						
	瓜						7九茶	馬	古	道
十過	橋	米	線				經			

國家圖書館出版品預行編目資料

細細品味茶文化／管家琪文；尤淑瑜圖. - 初版 . --臺北
市：幼獅文化事業股份有限公司，2021.10
　　面；　公分. --（故事館；83）

　　　ISBN 978-986-449-246-6（平裝）

974.8　　　　　　　　　　　　　　110015904

故事館083

細細品味茶文化

作　　者＝管家琪
繪　　者＝尤淑瑜
出 版 者＝幼獅文化事業股份有限公司
發 行 人＝李鍾桂
總 經 理＝王華金
總 編 輯＝林碧琪
主　　編＝沈怡汝
特約編輯＝陳秀琴
美術編輯＝游巧鈴
總 公 司＝10045臺北市重慶南路1段66-1號3樓
電　　話＝(02)2311-2832
傳　　真＝(02)2311-5368
郵政劃撥＝00033368

印　　刷＝祥新印刷股份有限公司
定　　價＝310元
港　　幣＝103元
初　　版＝2021.10
書　　號＝984256

幼獅樂讀網
http://www.youth.com.tw
e-mail:customer@youth.com.tw
幼獅購物網
http://shopping.youth.com.tw/